世界名畫家全集 何政廣主編

威格蘭 Gustaf Vigeland

何政廣●主編、朱燕翔等●撰文

藝術家出版社

世界名畫家全集

挪威近代雕刻大師

威格蘭
Gustaf Vigeland

何政廣●主編
朱燕翔等●撰文

ａ
藝術家出版社

目　錄

前　言

　　挪威近代雕刻的代表人物古斯塔夫・威格蘭（Gustaf Vigeland, 1869-1943）生於挪威南海岸城市曼達。父親是木匠，又是虔誠的新教徒，威格蘭就在濃厚的宗教氣氛中度過少年時代。他的素描與木雕顯示其藝術才能，十五歲時父親帶他到奧斯陸學畫。兩年後父親過世，他回到家鄉陪伴母親，利用餘暇讀書和畫素描。他喜愛荷馬的史詩與古希臘戲劇，也閱讀美術書與解剖學，對丹麥新古典派托瓦爾生的雕刻發生興趣。

　　一八八八年威格蘭再度到首都奧斯陸。此時他帶了一本自己的雕像、雕刻群和浮雕的素描小冊，主題都是希臘神話與聖經故事。雕刻家巴格斯里恩看了他的素描冊，給他很多指導。一八八九年他的雕刻作品參加國家主辦的美術展。並進入美術學校作短期進修。一八九三年他到巴黎六個月，跟隨羅丹學習雕刻。受羅丹〈地獄之門〉的影響，威格蘭初期代表作即為浮雕的〈地獄〉。羅丹擅長以男女親密關係為主題的手法，也給他很大影響。

　　一八九五年他實現了嚮往已久的義大利之旅。努力於古典與文藝復興藝術的研究。此時他認識了一位波蘭作家普茲比希夫斯基，普氏著手撰寫威格蘭的研究論文，題為「靈魂的歷史」。過一年他再訪義大利，投身於自己理想的雕刻創作。一八九七年至一九〇二年之間，他受聘出任杜倫漢中世紀教堂的修復作業。教堂塔頂聖歌隊人物與中世紀幻想的惡魔雕像的造型後來也影響了他的風格。至廿世紀初期，他受挪威人委託作了許多紀念像。最重要的創作便是威格蘭公園的雕刻群。從一九二一年他提出新工作室計畫，直到一九四三年去世時，大部分時間都在工作室中生活創作。一九四七年後這座工作室的全部作品捐贈奧斯陸市，以美術館的陳列方式，開放市民參觀。一九九六年十月，我到這座佔地廣大的威格蘭雕刻公園，整整參觀了一整天，無數的人體群雕，撼動心靈。

　　威格蘭雕刻公園是屬於福洛格納公園的一部分，視野遼闊，這座市民公園位在奧斯陸市郊，一年中日夜均開放，雕刻公園的背面是一大片公共墓園，兩者配置環境很和諧。整個雕刻公園有六百件以上的雕像組成一百九十二組雕刻群。均為威格蘭親手創作原型，而由弟子們及其他藝術家協助雕刻及翻模配置，前後費時廿年才完成。

　　雕刻公園的入口在東側，入內後分五區，首先是橋上作品，寬十五公尺，長一百公尺的橋上，共有五十八件青銅單身像與群像，多以兒童雕像為主；接著是噴水池的六件巨人雕像，周圍配置四座雕像，兩側並豎立二十棵青銅人體與樹木相組合的作品。這組雕像是「生命之樹」的象徵，代表人生的少年、青年、成年與老年時期。再往上的小山丘120×60公尺，有一座高塔，17.3公尺高，

命名為「生命之柱」，不同姿態的男女老少群像雕刻配置而成，也稱為〈幻影世界〉。周圍劃分八面，每面裝有鍊鐵透雕人物造型的門。「生命之柱」為一花崗岩石雕，共雕刻了121體的人體雕刻，刻畫人間從生到死的過程，雕像柱頂為嬰兒與骸骨，象徵人生的兩極，自此而下代表人生的演化，生命的輪迴，富有強烈的戲劇性效果。整個公園的雕刻群像則是表現了人世間的千情百態，更呈現出威格蘭一生雕刻創作的偉大成就。更被公認為二十世紀最傑出的野外雕刻公園。

GUSTAV VIGELAND

1869 – 1943

古斯塔夫・威格蘭雕像

挪威近代雕刻大師
古斯塔夫・威格蘭的
生涯與人體雕刻藝術

　　到過挪威奧斯陸的人，一定不能錯過參觀威格蘭雕刻公園，多達八百多座石雕人體群像，給人震撼的感受。挪威藝術大師古斯塔夫・威格蘭（Gustav Vigeland, 1869-1943年）出生於挪威南海岸的曼達（Mandal）。數百年來，他的先祖們都在這個鄉鎮附近的谷地從事農耕。他的父親是木匠師傅，擁有自己的工場。由於父親是一位虔誠的新教徒，積極參與宗教活動，因此古斯塔夫的少年時期就在嚴格的宗教氣氛中度過。

　　威格蘭的藝術才氣，首先表現在他的素描和木雕方面。15歲時，父親為了幫他找一位木雕師父，帶他到挪威首府奧斯陸。然而兩年後即因父親過世，威格蘭不得不回到曼達，也放棄了當雕刻家的心願。回到家鄉，他在母親的協助下盡力維持家族事務，剩餘的閒暇時間全花在讀書和素描上。他最喜歡的文學作品是荷馬史詩以及古希臘的劇作，但他也涉獵許多解剖學、美術書籍，尤其是研究丹麥新古典主義雕刻家貝爾泰・托瓦爾森（Bertel Thorvaldsen, 1770-1844年）的雕刻。

　　1888年，威格蘭再度回到奧斯陸。他帶著一本繪有雕像、雕像群和浮雕等的寫生簿，那些主題多半取自希臘神話或聖經故

古斯塔夫・威格蘭雕像
（右頁圖）

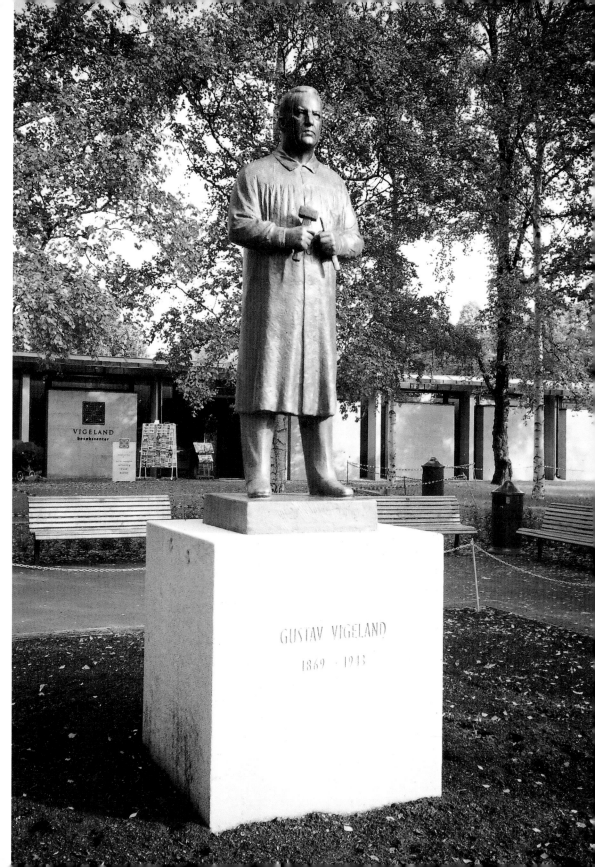

GUSTAV VIGELAND

1869 - 1943

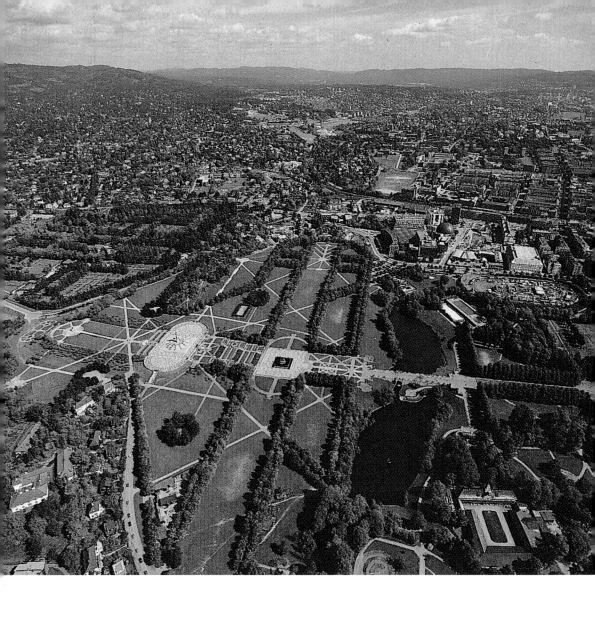

事。經過很長一段時間的辛苦生活後，他深感無法單憑獨自一人當木雕家來維持生計。這時他結識了雕刻家布林茱爾夫・波格斯連（Brynjulf Bergslien, 1830-1898年），波格斯連對威格蘭的素描功夫很欣賞，便帶他到自己的工作室，資助他生活，也讓威格蘭得以從事實際的練習。幾個月之後，挪威舉行1889年全國美術展，威格蘭展出了自己最初的雕刻作品。這段時間，他也曾到短期的設計學校進修。

　　威格蘭的才能不久就受到肯定，由於他獲得好幾份獎學金，

奧斯陸古斯達夫・威格蘭雕刻公園與威格蘭美術館鳥瞰圖（入口在右方）

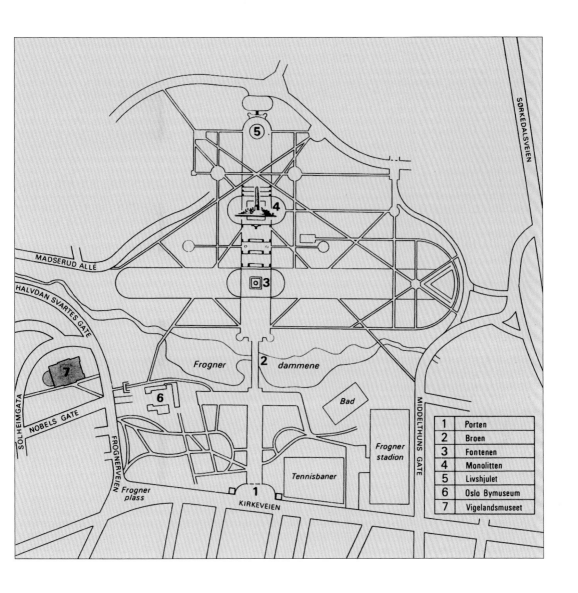

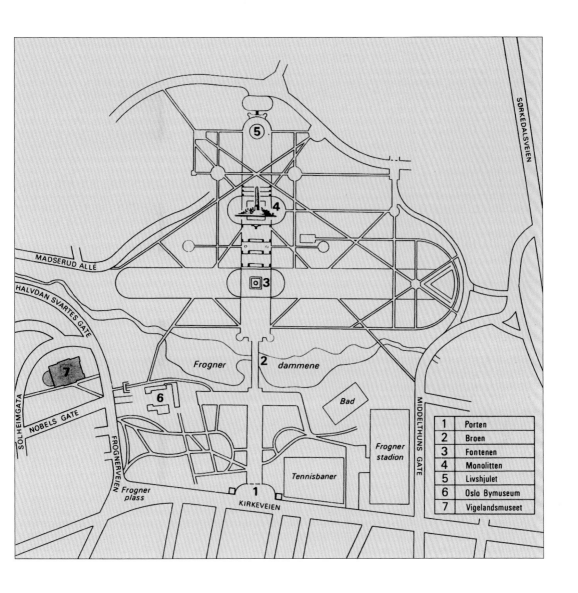 内に含まれる地図ラベル（画像の一部）:

SØRKEDALSVEIEN

MADSERUD ALLÉ

HALVDAN SVARTES GATE

SOLHEIMGATA

NOBELS GATE

FROGNERVEIEN

Frogner
plass

KIRKEVEIEN

Frogner dammene

Bad

Tennisbaner

Frogner
stadion

MIDDELTHUNS GATE

1	Porten
2	Broen
3	Fontenen
4	Monolitten
5	Livshjulet
6	Oslo Bymuseum
7	Vigelandsmuseet

奧斯陸古斯達夫‧威格蘭雕刻公園與美術館平面圖

於是得以出國旅行。他從未接受正規美術學校的訓練，全是靠自己摸索學習。1891年，他到哥本哈根，獲得丹麥藝術家威漢‧畢森（Vilhelm Bissen）的允許，讓他進畢森的工作室從事自己的雕刻工作。1893年前往巴黎，滯留6個月，其間造訪法國雕刻家奧古斯都‧羅丹（Auguste Rodin, 1840-1917年）的工作室。他從羅丹的工作上獲得相當大的刺激，如〈地獄之門〉得到的靈感，可見於威格蘭的初期代表作〈地獄〉浮雕（1894-1897年，奧斯陸國家美術館的銅像、威格蘭美術館裡的石膏像）。羅丹處理男女親密關

係主題的方式，對他影響尤大，並成為威格蘭一生的課題。

他長久以來一直想造訪義大利的心願，終於在1895年獲得實現。他前往翡冷翠的途中，先到柏林住了兩、三個月，在當地接觸了某個國際象徵主義團體，也結識許多人。其中的一位波蘭作家普魯茲比謝夫斯基後來撰寫了以威格蘭為研究主題的論文《魂的歷史》，這也是最早研究威格蘭的論文，書中把威格蘭視為與美術界的寫實主義者相對抗的人物。威格蘭到了義大利，認真的學習古典風格與文藝復興風格。1896年又再度造訪義大利。他當時的家書中寫著：「我每日每日都覺得不徹底了解雕刻的正確方法不行。」他也提到他理想的雕刻是更大規模的雕刻，而不是近代羅丹式的風格。然而，他想將自己的雕刻具體的呈現出這麼宏大的理想，卻需要付出長年累月的時間。

由於獎學金幾已耗盡，威格蘭為了維持生活，於是在1897-1902年間接受特隆赫姆市（Trondheim）某間中世紀教堂的委託，進行教堂的修復工作。他在此地工作時，看到高塔的聖歌隊及怪物的雕像。他受到中世紀那些幻想式雕像的鼓舞，於是擷取了基督教傳統中象徵惡魔與敵方力量的龍、巨蜥等怪物與人類爭戰的主題。這個主題後來也多次出現在他的雕刻中。

威格蘭三十歲以後，製作了許多知名挪威人士的肖像，他也接受委託製作好幾座紀念像。然而，他以雕刻家的身分所呈現最重要的創作，則是威格蘭公園的雕刻群像。

對奧斯陸這座都市來說，威格蘭公園不僅是一座公園，更是昭示威格蘭稀世天分的展覽場。1921年，威格蘭簽署了一份市府將提供他新而寬廣的工作室的同意書。威格蘭的回報，則是把他自己所擁有的全部藝術作品以及從此以後雕刻作品的原件都捐給奧斯陸。威格蘭從1924年起直到他過世的1943年，都在這座豪華的建築物中工作、生活。1947年，這間工作室以收藏威格蘭所有作品的美術館形貌，向所有市民開放參觀。目前威格蘭美術館也如同這位藝術家的宗廟，建築物的高塔中安放了裝有他骨灰的骨灰罈。

威格蘭雕刻公園正門入口的2扇門扉（右頁圖）

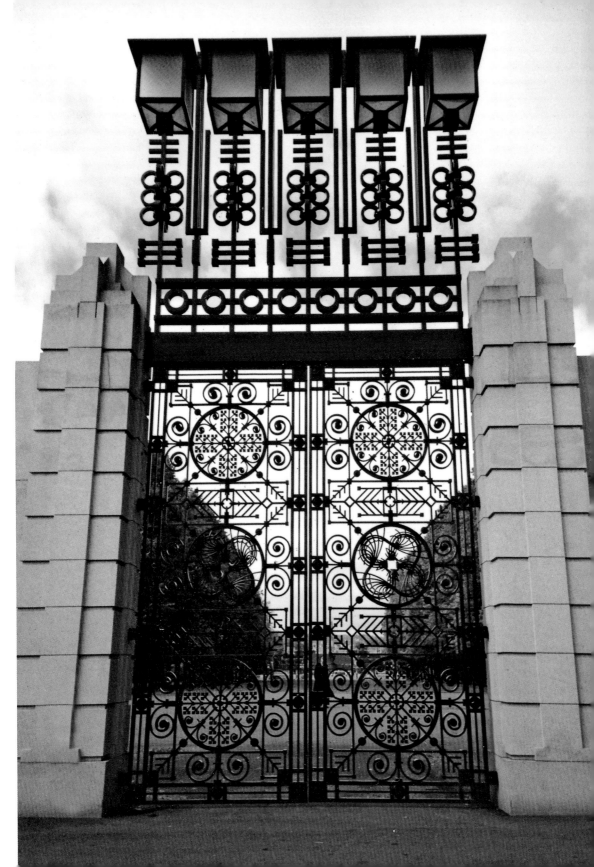

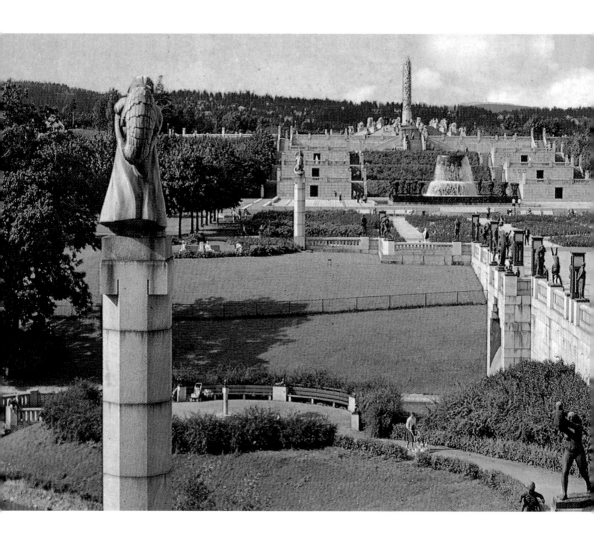

威格蘭公園有600多座雕像、192座雕刻群像

　　威格蘭公園有一部分與舊時的福洛格納公園相連結，總共廣達80英畝。這座雕塑公園已成為市民假日遊賞的市民公園了，一整年不分日夜的向大眾開敞歡迎之門。

　　這座公園裡有600多座雕像、192座雕刻群像，全部都是真人尺寸，也是威格蘭製作的原型，不曾假學生弟子或其他雕刻家之手。他也參與了公園的建築配置、草地安排、楓林大道等籌畫工作。

　　不過，最初的威格蘭公園並不是現今我們所看到的模樣。它

威格蘭雕刻公園入口向內眺望，左方為橋及立於橋上扶欄上的各式人體雕刻，100公尺橋上扶欄立著58尊青銅雕像，牆的四角立著花崗岩巨蜥及小蜥蜴與男子格鬥雕像

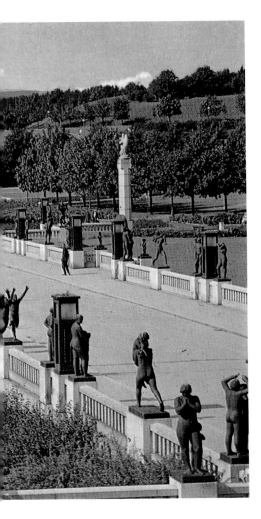

是一部分一部分的添補、擴充，共耗費長達40年的過程才算完成。公園創設的原點在噴水池。威格蘭曾於1900年製作了一個由6位男子支撐盤子形狀的盛水容器的雕塑，原型的尺寸較小。他原本設想或許有某個小型的廣場會採用此雕像，因此向奧斯陸市府提出他的想法。雖然最後市府加以否決，但否決的回覆下達之前，他又於第二年提出設計一個更大的噴水池的構想。1906年，他將這份新計畫以五分之一比例的模型向大眾公開。中央放置的是如6個巨人撐起水盤的雕像，池水外圍是人像與20叢樹所組合的群像，池底座上還有一系列的浮雕。這次公開展出立刻引起熱烈的回響，為了募集資金並與奧斯陸市政府有一聯繫管道，於是成立了一個委員會。1907年決定將這座噴水池設在挪威國會議事堂的前面。

這組雕塑尚未完成前，威格蘭又計畫在噴水池旁再加一系列的花崗岩群像。他於1916年公布這項新計畫，由於再度得到各界的熱烈讚賞，於是市議會亦給予支持，許多有錢的支持者也大力捐款。不過，這項新計畫使得之前決定的場所顯得過於狹小，因此威格蘭便提出將噴水池建於皇宮廣場的構想，後來再發展成在卡爾約翰路的半圓形石段上放置這些花崗岩群像的計畫。這項新計畫中，亦包含幾組人類與巨蜥相鬥的群像，其中的四組可在現今威格蘭公園的橋梁兩側高柱上看到。

1921年，當威格蘭同意接受福洛格納的新工作室之時，他再度修改計畫，他的提案是在噴水池及花崗岩像之外，再添加一座刻著人像的花崗岩巨形石柱「生命之柱」，並且全部都置於他的工作室旁。市議會對此並不滿足，1922年向威格蘭提出了希望他重擬一份可將所有雕塑群與福洛格納公園配置的構想。威格蘭隨

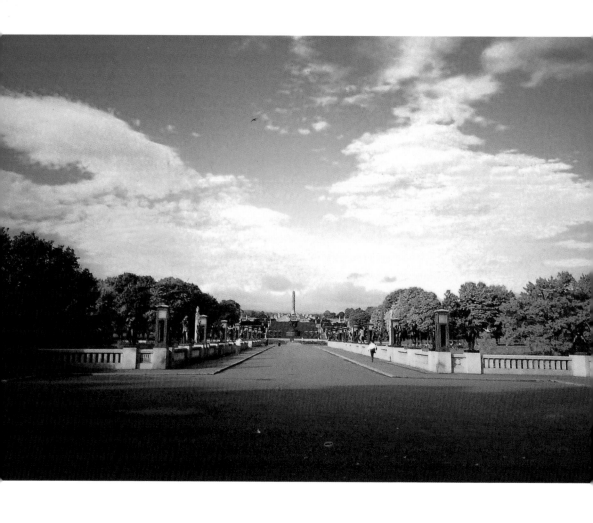

即答應，並提出新的計畫。然而這次卻遭遇強烈的反對，經過兩年的激烈討論後，終於在1924年獲得認可。

計畫繼續擴大。1928年，市議會通過了公園正門面向教堂街的威格蘭案。1931年，變更了福洛格納池上架設橋梁的計畫，橋上欄杆則增加更多的雕刻群，並擴大水池西側的土地。威格蘭在他的晚年，仍持續為這座公園製作新的雕刻。1943年威格蘭去世前夕亦對公園提出新的構想，1947年獲得市議會的同意。

從公園裡眾多的作品中，可分為五個區塊，分別配置在東起教堂街的正面入口，西至〈生命之輪〉所貫通的中軸線上。這五個區塊並未按照製作年代的先後順序。以下將以一般從正門進來的遊客，邊遊賞邊會看到的景象依序說明。

橋上正面景觀，橋的兩邊欄杆樹立青銅雕刻，遠方為雕刻公園中心點的「**生命之柱**」

正門入口5大門2小門

正門入口處有5個大門以及2個供行人出入的小門，均以鍛鐵製造。兩側的柵欄向外側彎曲，一直延伸至2個門房小屋。

正門設計完成的時間是1926年，但其中較細緻精巧的部分則是1927年向大眾公開。鐵門的上端部分是1930年重新換上的設計，可看出明顯的風格差異。大門的製作是由挪威一家銀行所贊助。威格蘭為了製作這個正門，還在他的工作室外設一座鐵工場，聘雇技巧純熟的鍛造工匠。

5個大門分別各有2扇門扉，門扉的長方形框架中嵌著3個圓形的鑲板。圓形鑲板裡則以細枝構成幾何圖形，每扇門扉的設計都不一樣。正中央的鑲板可看到嵌著立體的蜥蜴造型，以複雜如細網的鍛鐵組合而成，展現了鍛冶工匠的精湛技藝。其他的門上鑲板，則呈現了粗獷、戰鬥姿態的蜥蜴造型。這是取自挪威建於中世紀的木板教堂入口處，所裝飾的龍形浮雕而引伸的主題。

圖見14頁上方

門房小屋的屋頂是以銅鑄成，上方有貼著金箔的人形風向計，一男一女立於水平的位置。小屋的門是青銅製的，兩扇門各刻了6個小浮雕，係於1942年完成。浮雕上的造型，是以人形和似蜥蜴的怪物依序配置，這是威格蘭為特隆赫姆市的中世紀教堂進行修復工作時，最先構思的雕刻主題。蜥蜴象徵著人類一生中不斷要面臨的險惡，或者是惡魔的象徵。人們自出娘胎之時，就已注定要受到這個怪物的糾纏。

橋──100公尺橋上扶欄立著58尊青銅雕像

走進入口後，則是一條兩側有著寬廣草坪的大道，直達一座寬15公尺、長100公尺的橋。橋上是花崗岩造的扶欄，上面立著58尊青銅造的單人像及群像（1926-1933年作）。橋的四隅亦是以花崗岩造的高柱，柱上分別立著雕像。其中三座是男子與巨蜥搏鬥的姿態，第四座則是呈現被巨蜥擁抱的女子。這些群像的原型可溯自1916-1917年時威格蘭進行噴水池造建計畫時，就已將這些雕像納入他的系列雕塑中。

橋的四角：花崗岩巨蜥像

Ⅰ.抱著女子的巨蜥，1918年作

Ⅱ.小蜥蜴與男子格鬥，約1930年作

Ⅲ.巨蜥與男子格鬥，1918年作

Ⅳ.攫住男子的巨蜥，1930年作

**橋的欄杆：1926～1933年作，
共58座青銅群像　威格蘭作**

1. 頭頂嬰兒的少年

2. 男子抱2幼童

3. 男子搖動少年

4. 抱嬰兒的女子

5. 背對的2位少女

6. 揹著少年跑步的男子

7. 雙臉貼近的少女與女子

8. 摀著臉的少女

9. 舉起少女的男子

10. 手放身後的男子

11. 手放胸前的男子

12. 老人打少年

13. 以手遮口的女子

14. 年長的男子與年輕男子

15. 抱起女子的男子

16. 女子站在男子後面

17. 開心的小女孩

18. 輪中的男與女

19. 橫著看的小男孩

20. 男子站在女子後面

21. 男子把女子舉到前面

22. 揮拳的女子

23. 頭轉左側的女子

24. 跳舞的年輕女子

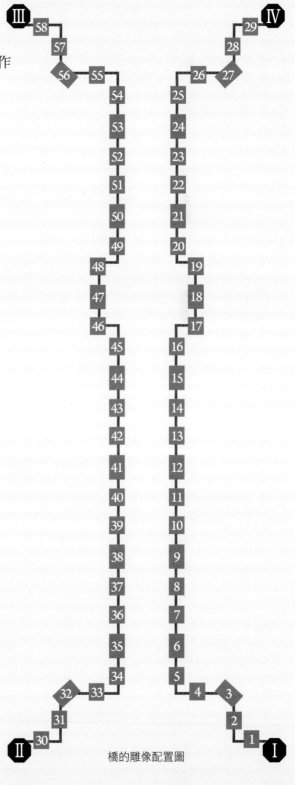

橋的雕像配置圖

18

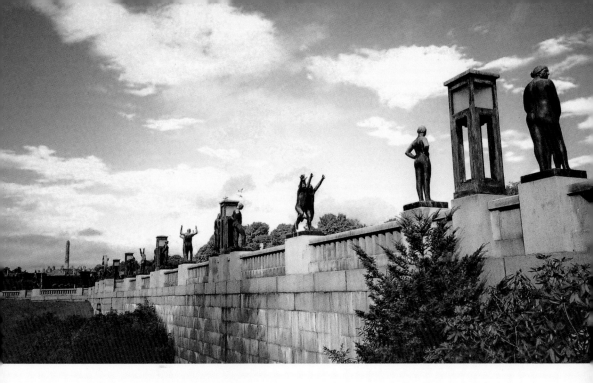

威格蘭
橋的欄杆上的雕刻
1926-1933年
青銅群像，共58座

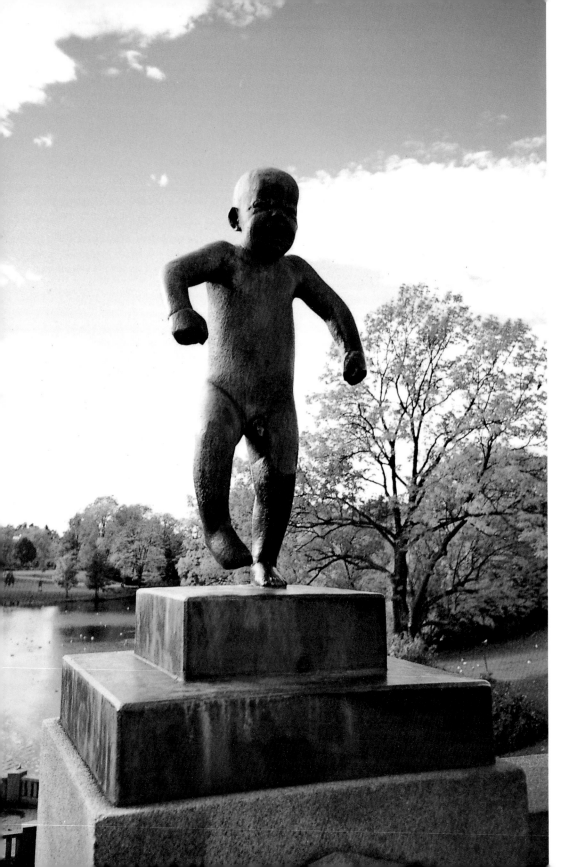

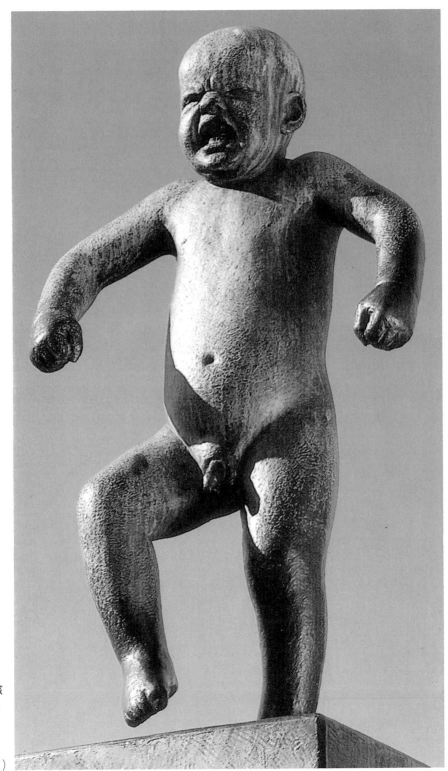

威格蘭
生氣大叫的小男孩
（橋的欄杆上的雕
刻㊻）
1926-1933年
青銅
（左頁圖、右頁圖）

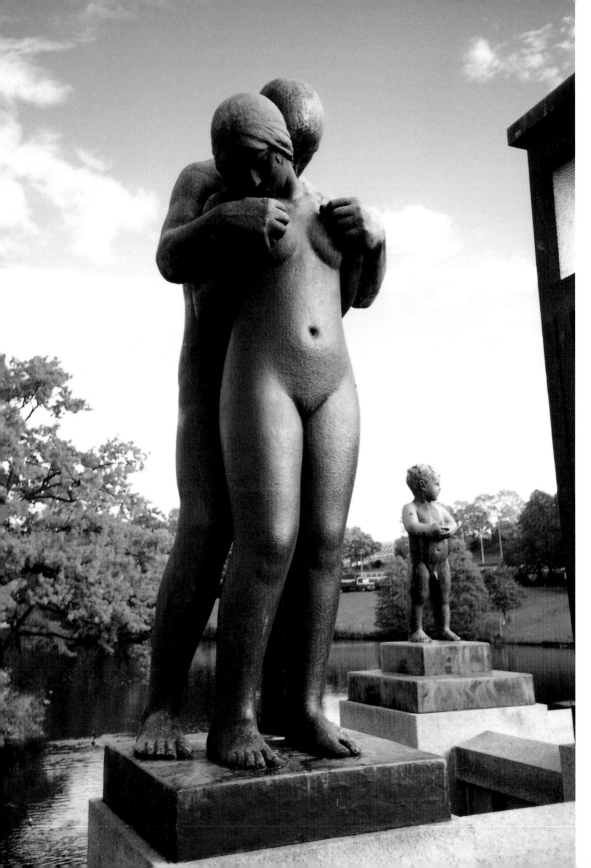

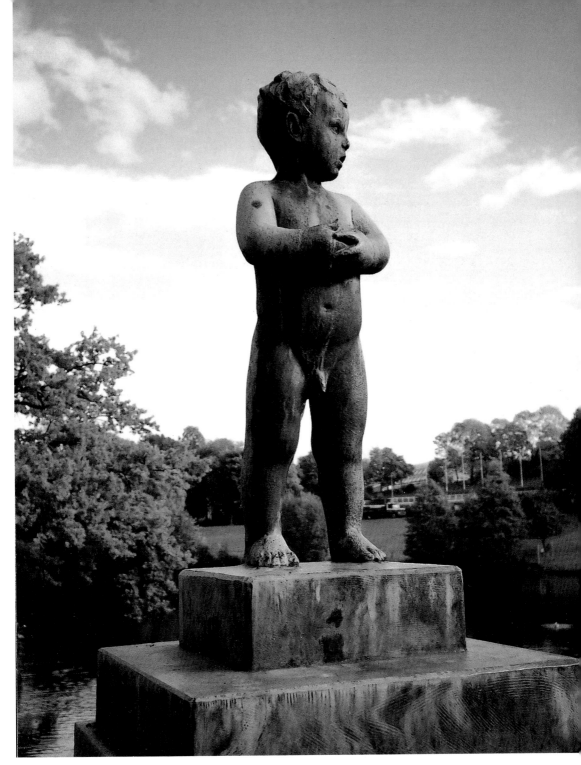

威格蘭 **橫著看的小男孩**（橋的欄杆上的雕刻⑲）　1926-1933年　青銅

威格蘭 **男子站在女子後面**（橋的欄杆上的雕刻⑳）、**橫著看的小男孩**（左後方：橋的欄杆上的雕刻⑲）（左頁圖）

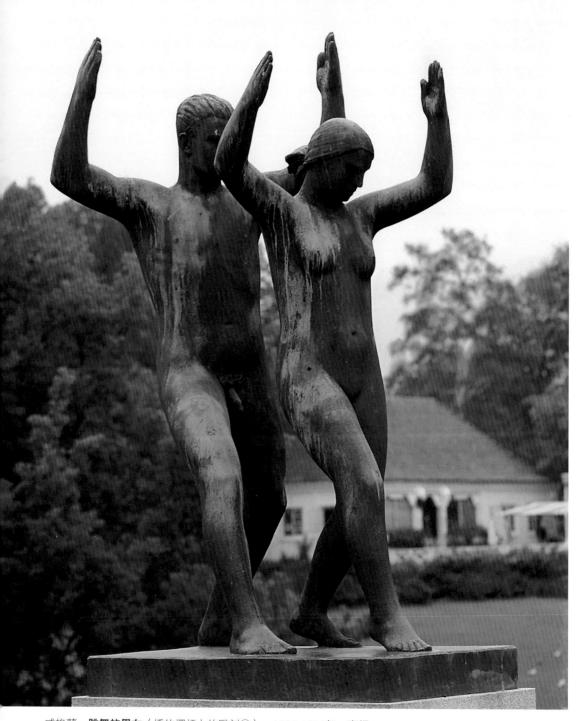

威格蘭　**跳舞的男女**（橋的欄杆上的雕刻㊶）　1926-1933年　青銅

威格蘭　**抱起女子的男子**（橋的欄杆上的雕刻⑮）　1926-1933年　青銅（右頁圖）

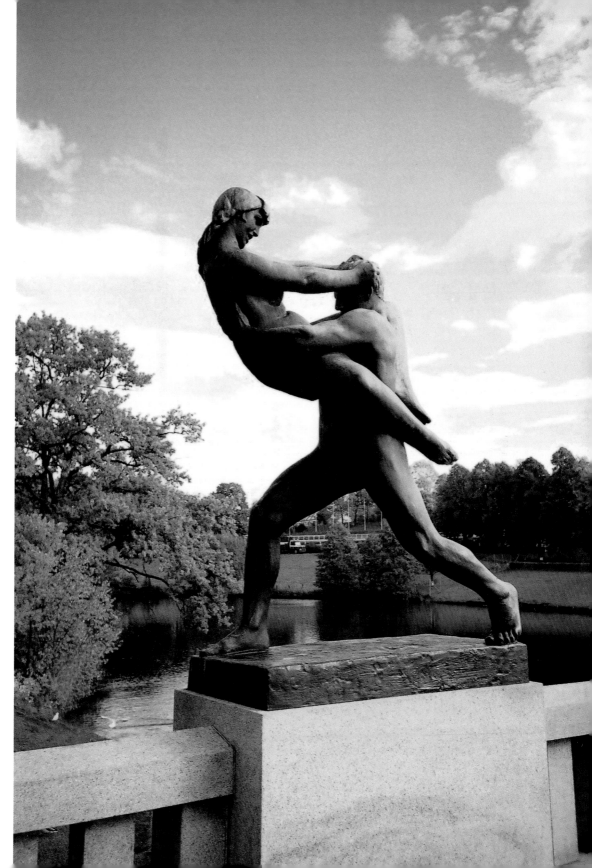

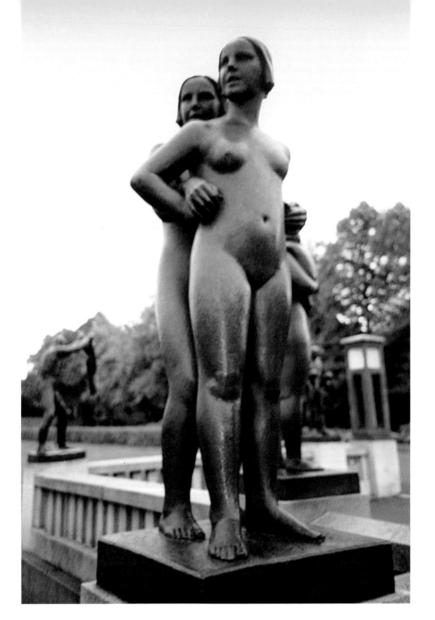

威格蘭　**少女站在女子後方**（橋的欄杆上的雕刻㉝）　1926-1933年　青銅

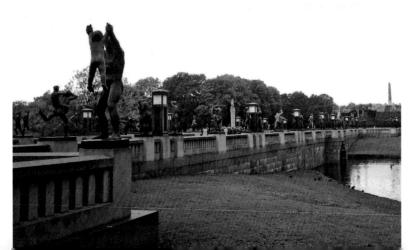

威格蘭　**男子搖動少年**（左前方：橋的欄杆上的雕刻③）
1926-1933年　青銅
（左圖）

威格蘭　**男子搖動少年**（橋的欄杆上的雕刻③）
1926-1933年　青銅
（右頁圖）

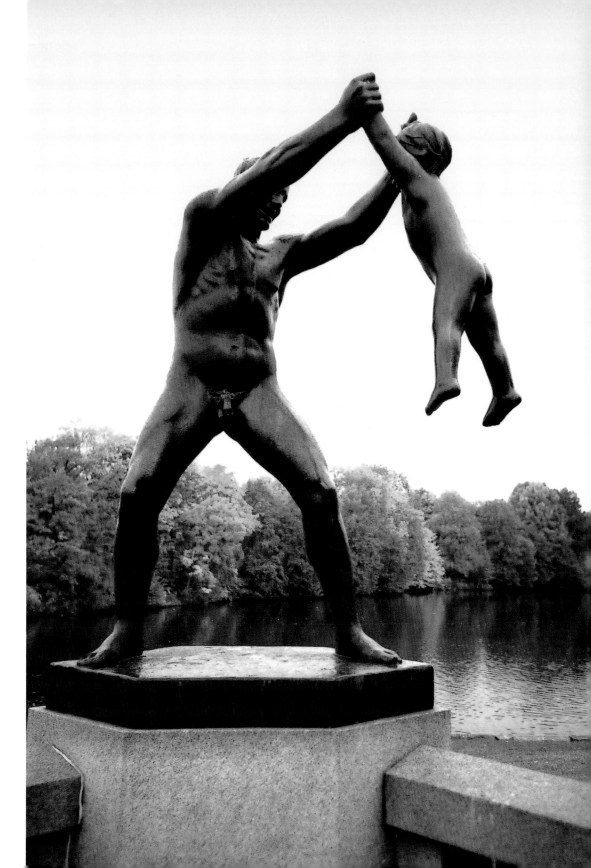

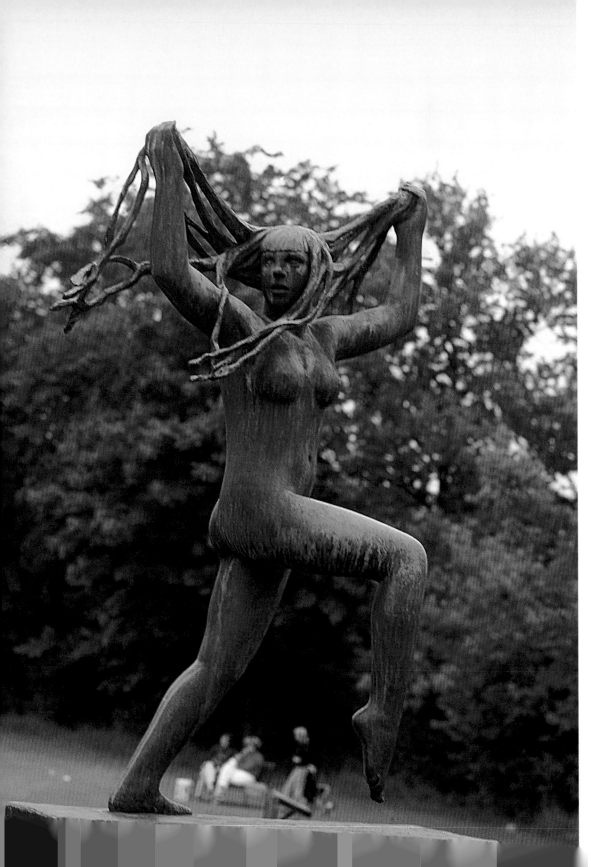

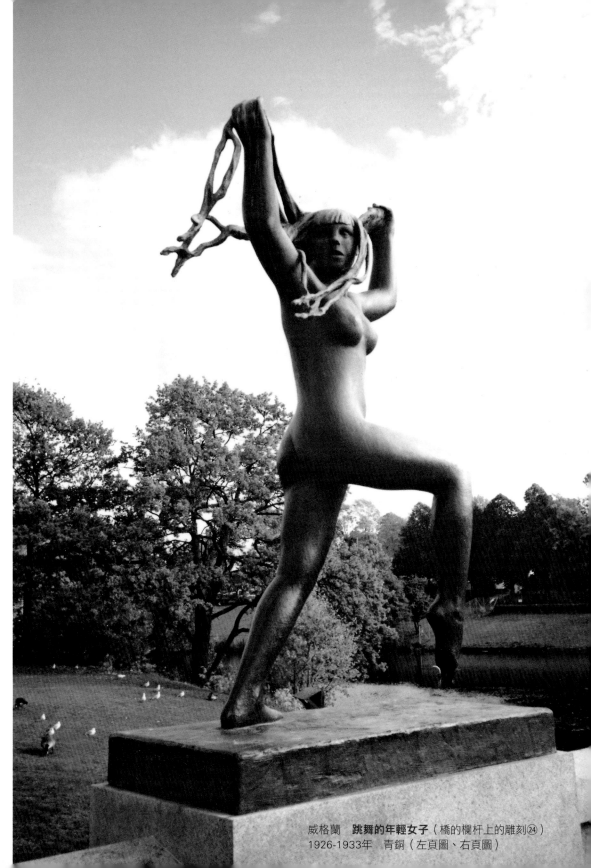

威格蘭　**跳舞的年輕女子**（橋的欄杆上的雕刻㉔）
1926-1933年　青銅（左頁圖、右頁圖）

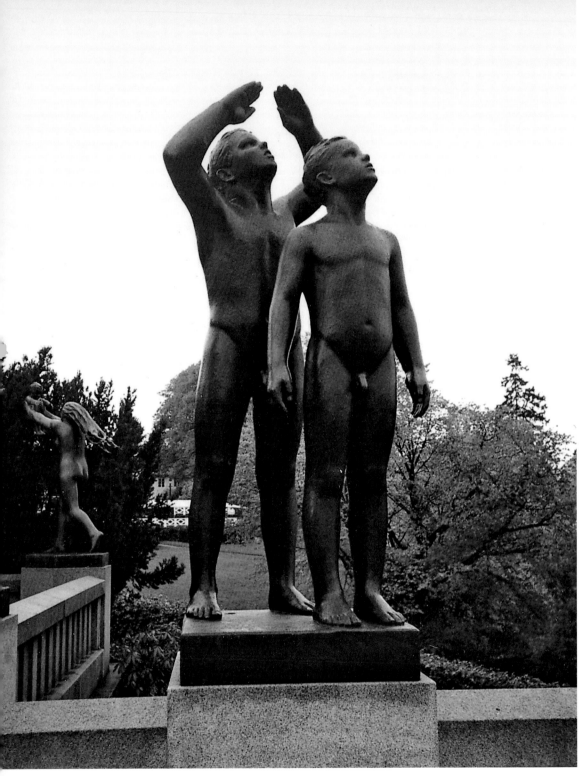

威格蘭　**2位少年向上看**（橋的欄杆上的雕刻㉞）　1926-1933年　青銅

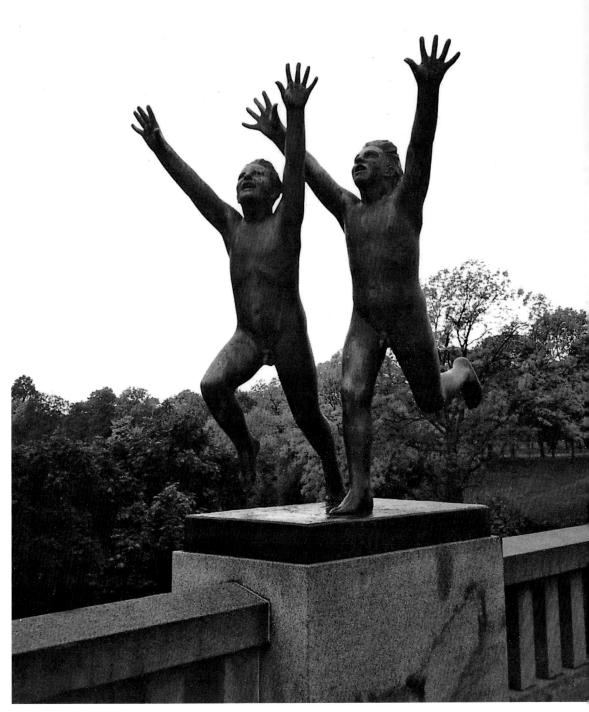

威格蘭　**跑步的2位少年**（橋的欄杆上的雕刻㊳）　1926-1933年　青銅

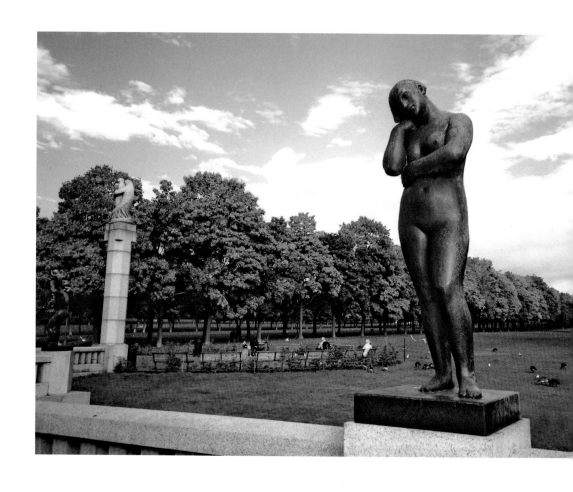

橋上的雕像雖呈現了年齡各異的人物，但與公園深處的兩座雕像群相比，則老人的像就明顯少多了。這裡有兒童各式姿態的雕像，造型都很吸引人。這些雕像群所傳達的主題是男性與女性的關係，以及大人與小孩的關係。母與子的雕像，在藝術史上始終是最受喜愛的題材，也是很傳統的創作方向。相形之下，父與子的關係就成了少見的主題，此處可看到幾座父子互動的作品。

橋面較寬廣處的兩側，可看到輪狀的雕塑，是極具象徵性的主題。一側是青銅製，以男與女相連形成的輪狀，表現迴轉運動的姿態。這個輪，眾所周知是永遠的象徵，男與女則表示兩性間持續不斷的吸引力和愛情，也可能還包含了東方的「陰與陽」的概念。它對面的雕像則是一個要打破圓輪、戰鬥之姿的男子雕塑。

威格蘭 **抱著女子的巨蜥**（左方柱上：橋的欄杆上的雕刻①）
1918年作（上圖左方）

威格蘭 **頭轉左側的女子**（右方：橋的欄杆上的雕刻㉓）
1926-1933年 青銅
（上圖）

威格蘭 **4個孩子與男子遊玩**（橋的欄杆上的雕刻㉗）
1926-1933年 青銅
（右頁圖）

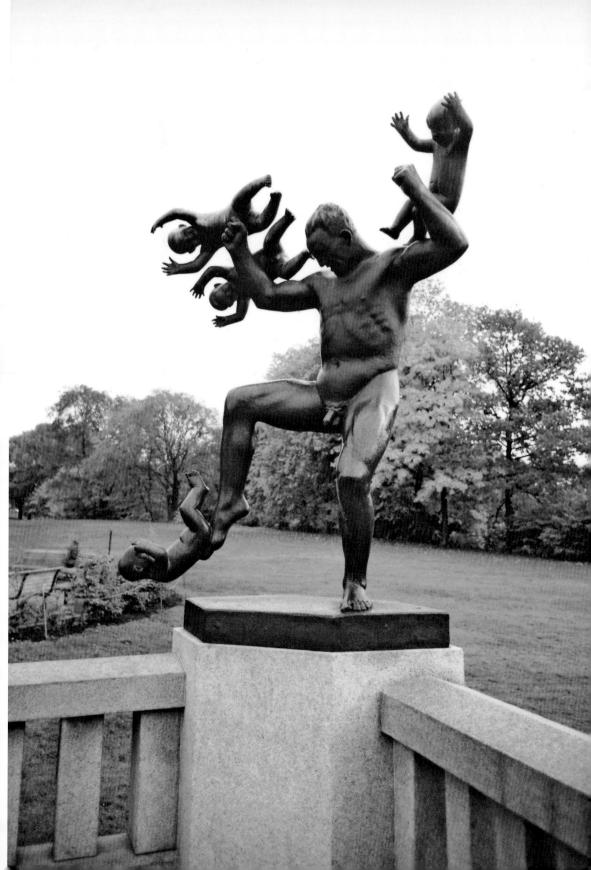

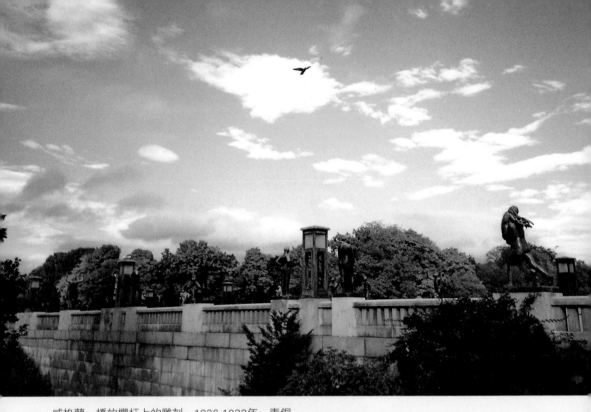

威格蘭　橋的欄杆上的雕刻　1926-1933年　青銅

威格蘭雕刻公園內的橋側觀——100公尺橋上扶欄立著58尊青銅雕像

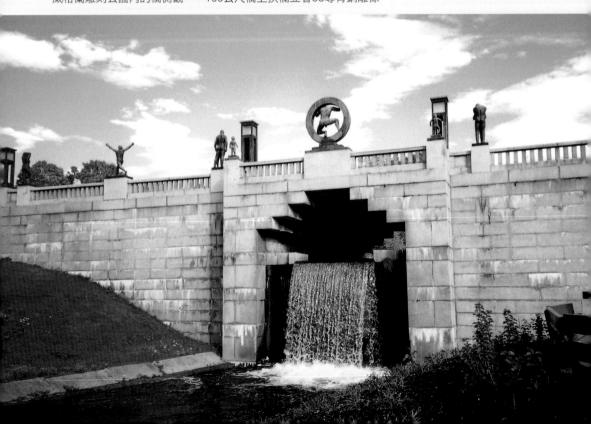

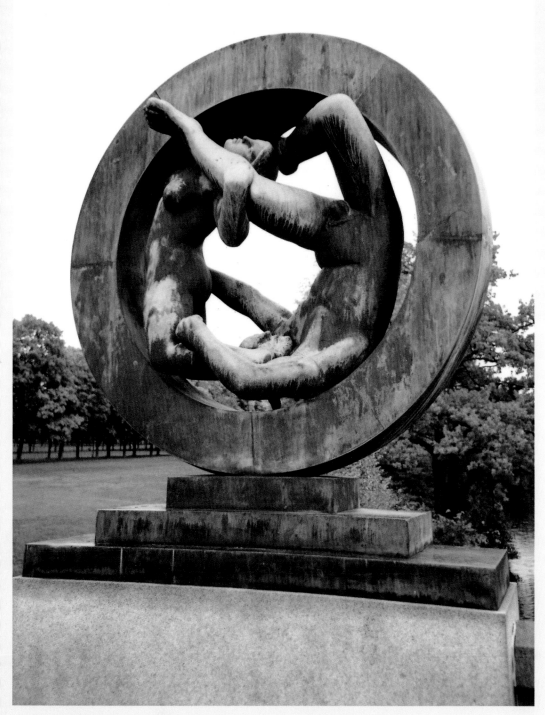

威格蘭　**輪中的男與女**（橋的欄杆上的雕刻⑱）　1926-1933年　青銅

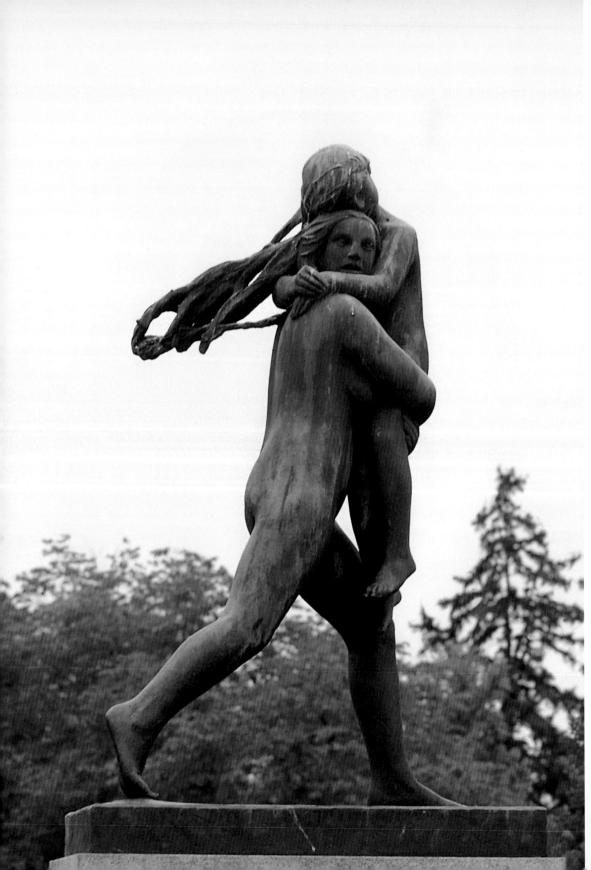

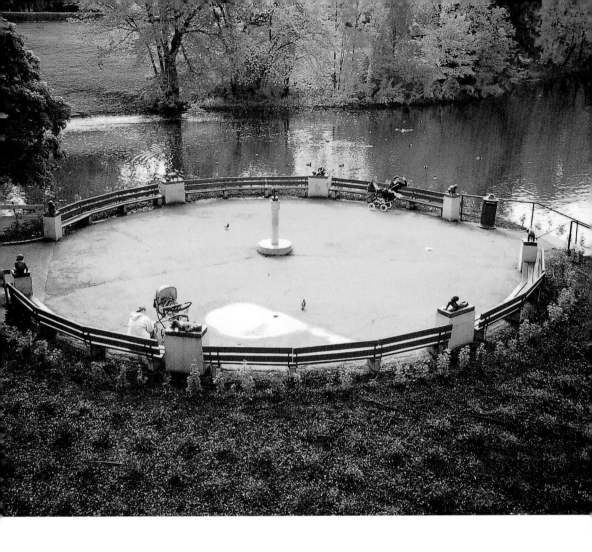

威格蘭 8座小型的兒
童青銅雕像，中央花崗
岩柱上有胎兒雕像
1940

威格蘭 **女子抱著睡眠
的孩子**（橋的欄杆上的
雕刻㉟）
1926-1933年 青銅
（左頁圖）

　　橋旁的扶手上，交互呈現靜態的、活潑的、粗暴的、運動的
各式人像。這些雕像所散發的朝氣和熱情，除了威格蘭的藝術之
外，很少能看到其他藝術家予人如此強烈的印象。所有的雕像都
是面朝橋的上方或是與橋平行的位置。各個雕像都有著安定、單
純的輪廓，並且為了使雕像表面平均受光，表層還另外做了細緻
的處理。

　　在橋的下方，有8座小型的兒童青銅雕像（1940年作），以
圓形方式配置在小廣場上。中央是一根花崗岩柱，柱上有個胎兒
雕像（1923年作），呈頭部倒立頂著石柱的造型。四周的兒童雕
像，則充滿了互異的童稚造型。

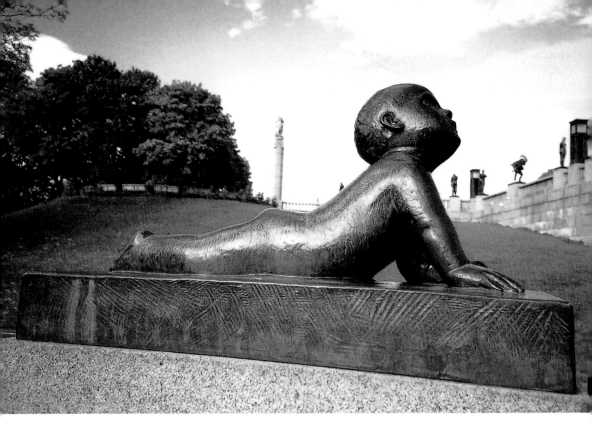

威格蘭　**爬起的兒童**　在橋下方水畔小廣場　青銅雕刻　1940

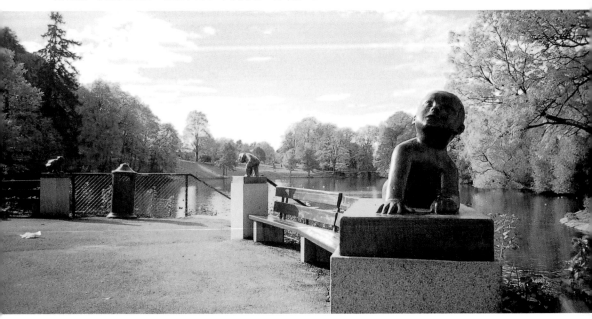

威格蘭　**兒童**　青銅雕刻　1940

威格蘭　**蹲著的兒童**　在橋下方水畔小廣場　青銅雕刻　1940（右頁圖）

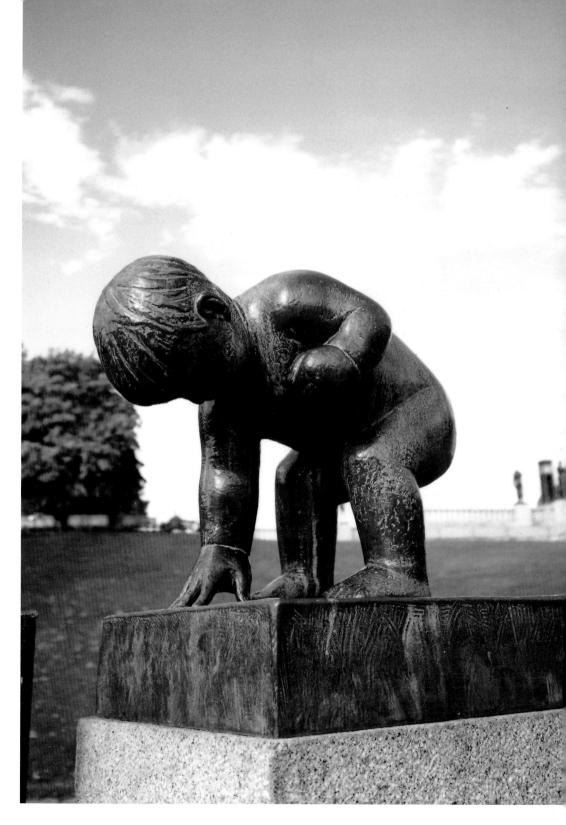

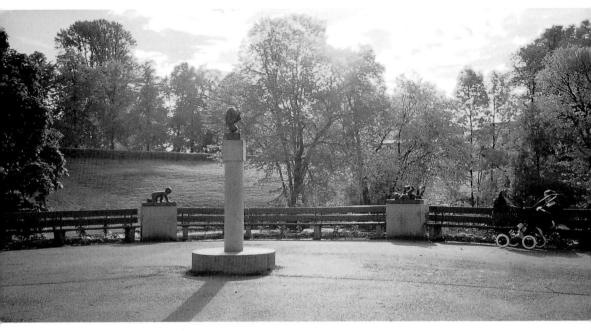

威格蘭　**胎兒雕像**　1923年　花崗岩柱（圖中前方：**倒立胎兒**造型，右頁為近景）

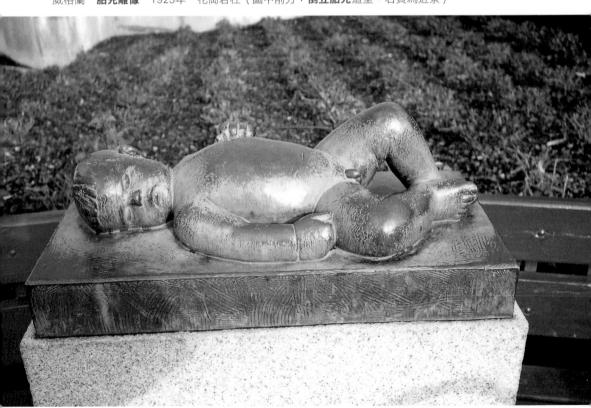

威格蘭　**甜睡兒童**　青銅雕刻　1940

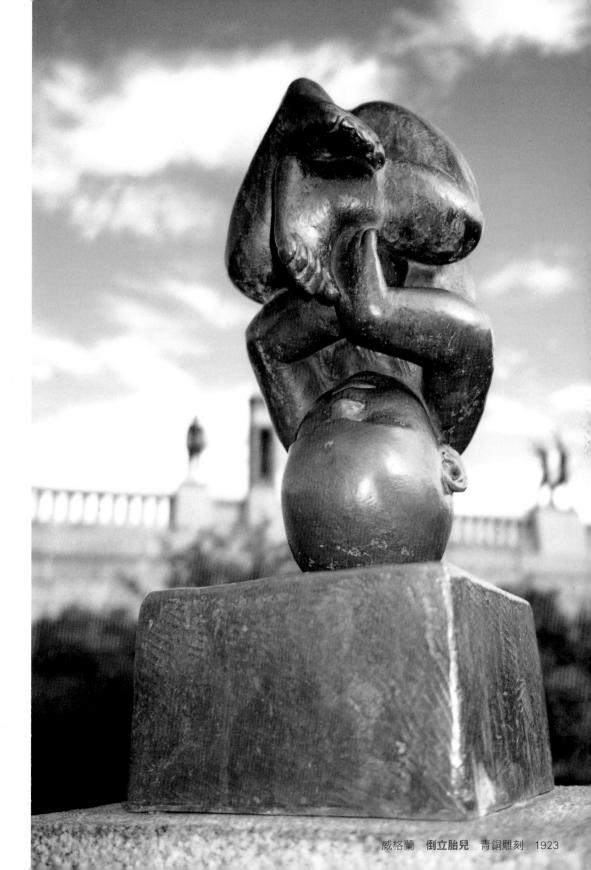

威格蘭　**倒立胎兒**　青銅雕刻　1923

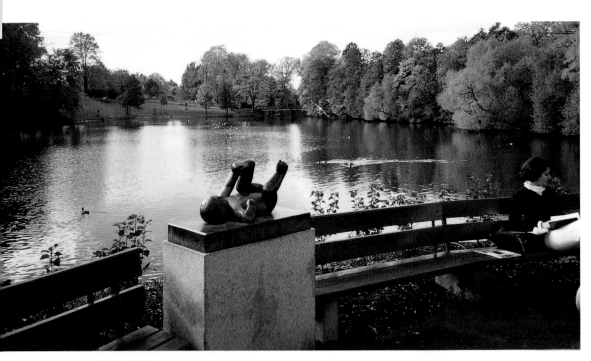

威格蘭　**躺著的兒童**　青銅雕像　1940

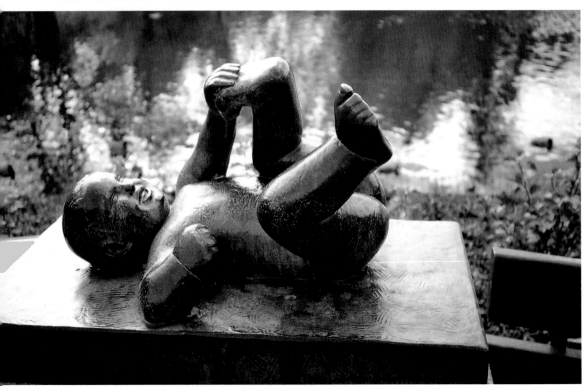

威格蘭　**躺著的兒童**　青銅雕像　1940

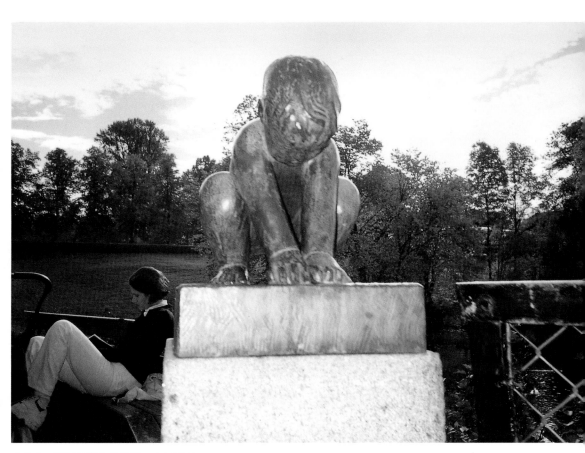

威格蘭　**雙手搓泥土的兒童**　青銅雕刻　1940

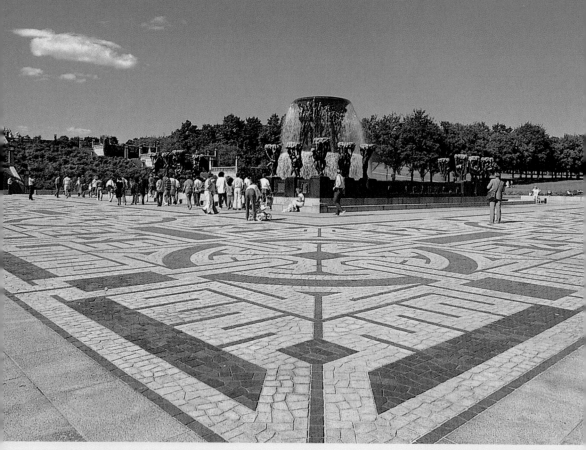

威格蘭　噴水池及生命之樹的群像廣場

噴水池──6巨人托起水盤、外圍有20叢生命之樹

　　走過橋，再穿過玫瑰園，即可看到這座公園最早製作的雕塑──噴水池。

　　水池中央，有6個巨人高高托起巨大的水盤，水從盤裡如簾幕般的向外流瀉。此處的人像，顯示了各個不同年紀的人，他們托著沉重的水盤，猶如人生各階段都需辛苦肩負的重荷。水是世界共通表現「豐饒」的象徵，池水外圍有20叢樹木與人巧妙結合的雕像，則象徵著「生命之樹」。

　　2公尺高雕塑中，人與樹的組合造型，是威格蘭獨創的構思。在樹梢與枝芽間營造出雕刻的空間，可提供許多場所方便配置雕像，隨著天候與早晚時間的不同，產生光與影的種種變化。樹木

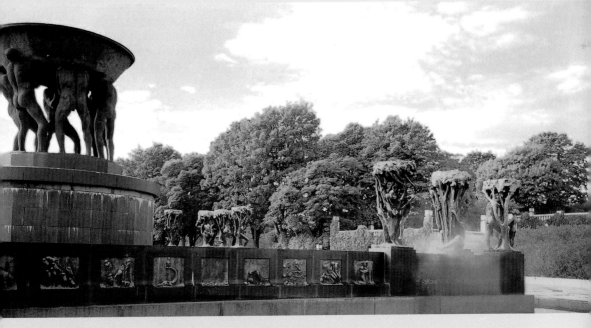

威格蘭　噴水池——6
巨人托起水盤，外圍有
20叢生命之樹

圖見49、50頁

圖見53頁

的輪廓雖相似，但每株樹木的造型都不一樣，有些更能引發遊客的想像空間。例如第11號作品很像是隻脖子長的動物，第13號作品則結合了一組不幸墜落的人，造型充滿生機。

這些樹木的雕塑群，浪漫的表現了人類與自然間的關係。這些亦呈現了人成長的過程，從孩童時期開始，經過青春期、成人期，到老年與死亡，這4個階段分別以5組群像來表現，配置在池塘的四邊。這場生命的輪迴是起於坐在枝頭上的孩童群像，再往北前進。威格蘭以這些孩童群像象徵了人生本有的豐饒。下一個雕像，是一個少年坐在樹中；再下一組是少年們活潑的爬樹，少女們靜靜的站在樹幹旁。之後是一個年幼的少女滑在樹枝間，她眼睛張大、手撫胸前，可以看出表現的是青春期。

第二個階段，則從一個年輕女子挺起胸膛從樹間向外望的開始，直到最後是年輕男子出神的站在樹枝間。這兩組雕像間，是3組表現各種戀愛情景的群像。

第三個階段表現了人生更複雜的面向。先看到的是一個憂鬱的女子坐在像動物造型的樹上。下一個雕塑則是一個孩童被放在

噴水池雕像及生命之樹配置圖

生命之樹的群像。青銅製，1906～1914年作

1. 18個嬰兒群（精靈）
2. 坐在樹上側耳傾聽的少年
3. 爬樹的2個少年
4. 圍著樹站立的3個少女
5. 從樹枝間滑下的少女
6. 從樹枝間探出頭的少女
7. 面相對站著的少年少女們
8. 站在女子後方的男子
9. 抱著女子的男子
10. 樹下站立的男子（作夢的人）
11. 在動物般的樹上坐著的女子
12. 坐在樹枝間的嬰兒
13. 透過樹枝發現懸吊的男與女
14. 身體水平而爬樹的男子
15. 追趕孩童的憤怒男子
16. 被樹枝纏住的男子
17. 老人與男孩
18. 老人與少年

19. 被樹枝纏住的坐著的老人

20. 在水中的骸骨

浮雕、青銅製1903～1936年作

1. 站在古代動物之上的孩童（精靈）

2. 揀骨的5個孩童（精靈）

3. 空中滑行的8個孩童（精靈）

4. 馬踢幼童

5. 小馬與2個孩童（精靈）

6. 狼與遊戲中的4個孩童（精靈）

7. 小熊與5個孩童

8. 牽手並排的4個孩童

9. 照顧小羊的2個少女

10. 轉頭看嬰兒哭泣的少年

11. 搬運嬰兒的2個少女

12. 吵架的3個少年

13. 肩靠攏的3個少年

14. 3個跳舞少女

15. 和嬰兒遊戲的2個少女

16. 與老鷹打鬥的少年

17. 吵鬧的嬰兒與2個少女

18. 淘氣的2個少女

19. 抓著少女頭部的少年

20. 舉起侏儒的2個少女

21. 舉起年輕女子的侏儒

22. 橫躺的年輕男子

23. 手放少女兩肩的少年

24. 面相對的少年和少女

25. 橫躺的女子

26. 背相對站立的少年和少女

27. 頭被4個精靈圍住，閉眼的年輕男子

28. 追著少女的老婦

29. 戲耍的2個年輕女子

30. 坐在馴鹿角上的女子

31. 魚兒游向海底裡橫躺的女子與嬰兒

32. 坐在熊背上的女子

33. 在橫躺少年上的漂浮女子（作夢的人）

34. 滑在空中的2個年輕女子

35. 面相對站著的女子與年輕女子

36. 女子與獨角獸

37. 橫躺的嬰兒

38. 站在2個男子間的女子

39. 站在女子與少女間的男子

40. 跳舞的男女

41. 女子跪在坐著的男子後方（安慰）

42. 雙親與嬰兒

43. 女子在男子與孩子間

44. 死去的孩子與男女

45. 漂在空中的男女

46. 追狼的老人

47. 胖男子與害怕的少女

48. 老人與2個少年

49. 坐著的2個男子

50. 爬行地面的老人（乞丐）

51. 老人與老婦

52. 仰頭躺下的老人

53. 兩手引導2個孩子的老人

54. 祝福小男孩的老人

55. 死去倒臥的老婦

56. 死去的男與女（骸骨）

57. 倒掛的男子

58. 下沉的5個骸骨

59. 男與女的骸骨

60. 分解的骸骨

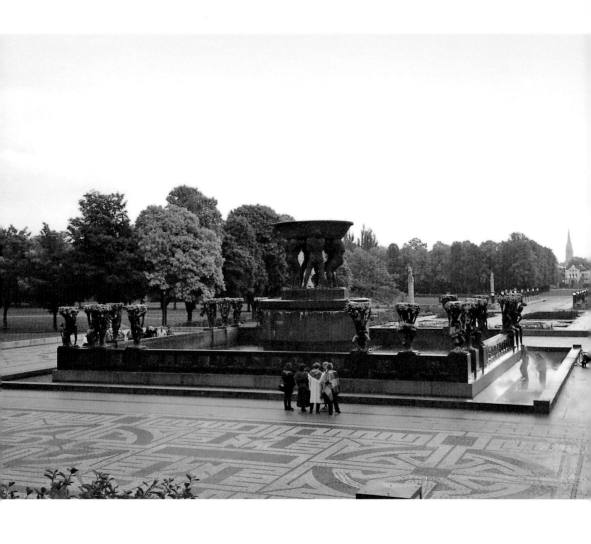

樹中；與它相對的，則是一組人從樹枝上垂吊著。下一組表現的是愁苦的男子似為了尋找什麼而爬上樹，另一個男子則對著樹頭上的小孩們憤怒的要驅離的畫面。

第四個階段則是老人與兒童的巧妙組合，藉由下一個世代延續生命的過程。最後的雕像則是象徵死亡的骸骨配置在樹枝間。

「生命之樹」擷取了人生的各個時期，揭示人生永無止境的輪迴。池水底座的壁面上也有60個青銅浮雕，表現的是人與動物的關係。有孩童們愉快的與動物玩樂、女子們對動物的信賴，還有男子們與狼搏鬥。從死亡移行到新生命，則是藉骸骨下沉、分解的形象表示。小精靈們再拾起殘骸，帶著飛離而去。眾多的小

威格蘭　噴水池及生命之樹雕刻群像
1906-1914年

威格蘭　在動物般的樹上坐著的女子（生命之樹群像的雕刻⑪）
青銅　1912年
（右頁圖）

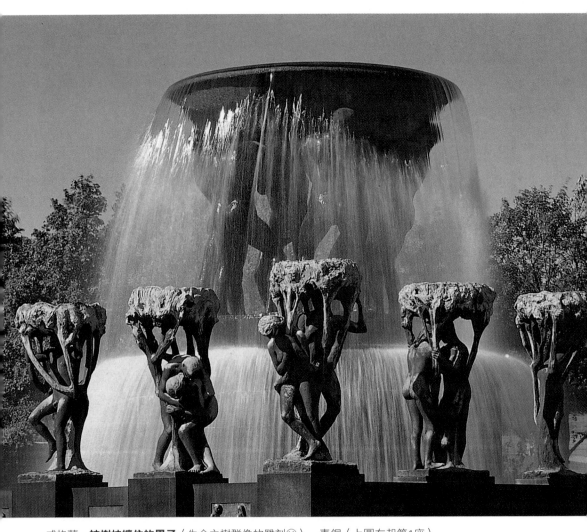

威格蘭　**被樹枝纏住的男子**（生命之樹群像的雕刻⑯）　青銅（上圖左起第1座）
老人與男孩（生命之樹群像的雕刻⑰）　青銅（上圖左起第2座）
透過樹枝發現懸吊的男與女（生命之樹群像的雕刻⑬）　青銅（上圖中央）
面相對站著的少年少女們（生命之樹群像的雕刻⑦）　青銅（上圖右起第2座）　1910年

威格蘭　**老人與男孩**（生命之樹群像的雕刻⑰）　青銅（右頁圖）

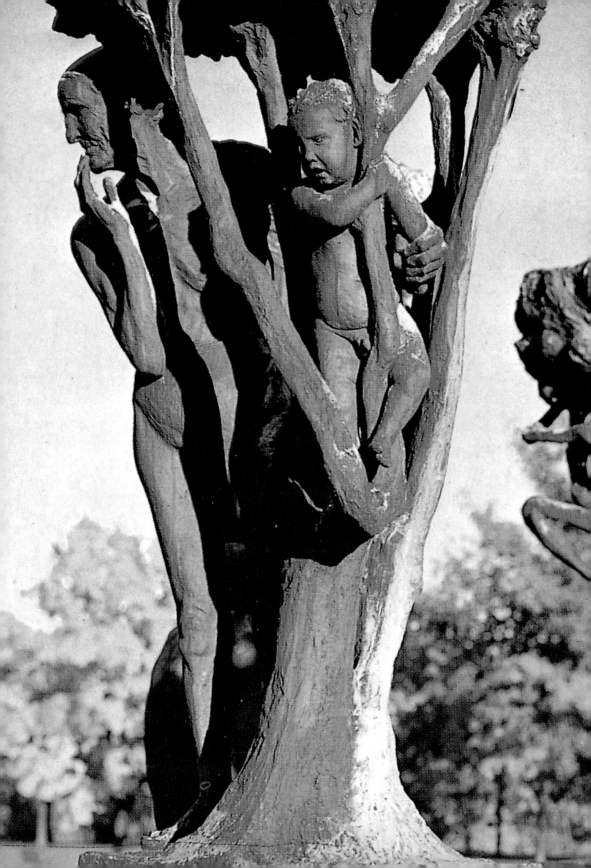

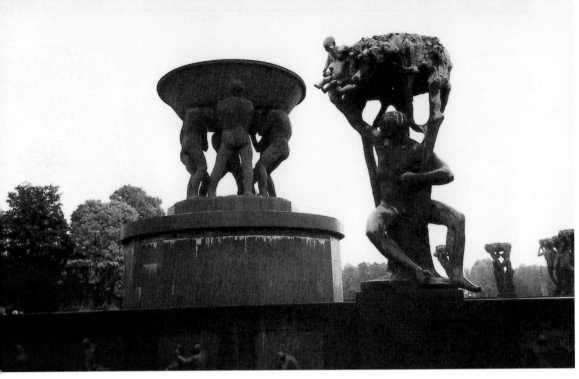

威格蘭　**被樹枝纏住的男子**（生命之樹群像的雕刻⑯）　青銅　1910年

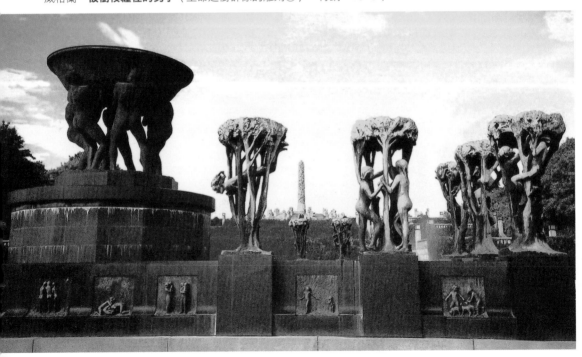

噴水池（左）及樹木群像：威格蘭　**從枝間滑下的少女**（生命之樹群像的雕刻⑤）（左2）、
圍著樹站立的3個少女（生命之樹群像的雕刻④）（右2）
爬樹的2個少年（生命之樹群像的雕刻③）（上圖右方）　青銅

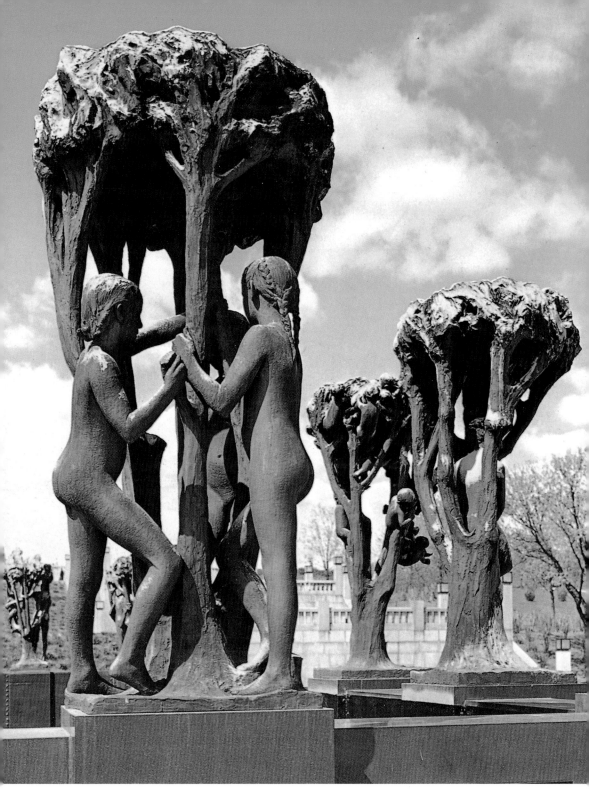

威格蘭　**圍著樹站立的3個少女**（生命之樹群像的雕刻④）　青銅　1910年

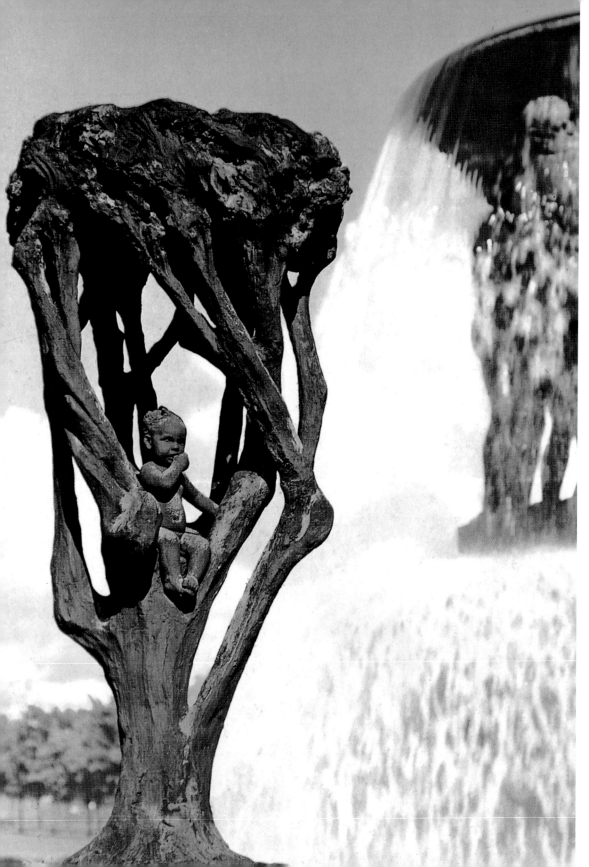

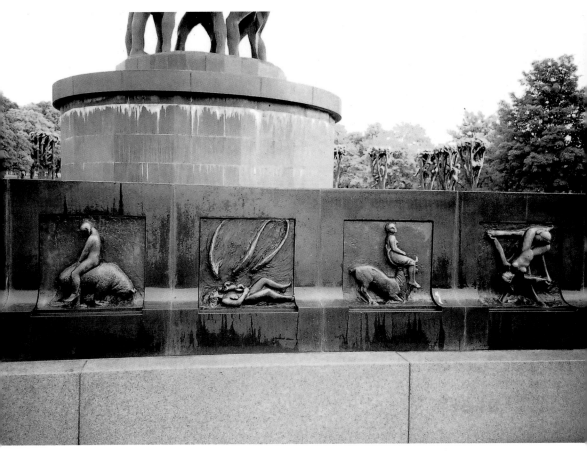

威格蘭　**戲耍的2個年輕女子**（噴水池的浮雕㉙）（右1）、**坐在馴鹿角上的女子**（噴水池的浮雕㉚）（右2）
魚兒游向海裡橫躺的女子與嬰兒（噴水池的浮雕㉛）（左2）、**坐在熊背上的女子**（噴水池的浮雕㉜）（左1）

精靈們是一種豐盛的象徵，接續的是下個空虛的浮雕。如此則得以完成輪迴，死亡之外是新的生命持續誕生。

這些浮雕的背景都是平面的，但浮雕像的空間表現各有明顯的不同。大部分的浮雕是在空的空間中，有二、三個像是埋入空間中，另外也有從底部探出的表現。

造形與風格的變化，在樹木群像中已可清楚的看出，但在此處的浮雕尤其感受明顯。最初的雕像較講究造型分析，是細膩的自然主義表現，之後逐漸放寬擴張，帶點圓形的弧度。以樹木群像為例，其中第七件是作於1907年，第六件是作於1912年，兩相比較即可一辨差異。

威格蘭　**坐在樹枝間的嬰兒**（生命之樹群像的雕刻⑫）　銅雕（左頁圖）

威格蘭　**站在古代動物之上的孩童（精靈）**（噴水池的浮雕①）　1903-1936年　浮雕、青銅

威格蘭　**手放少女兩肩的少年**（噴水池的浮雕㉓）　1903-1936年　浮雕、青銅

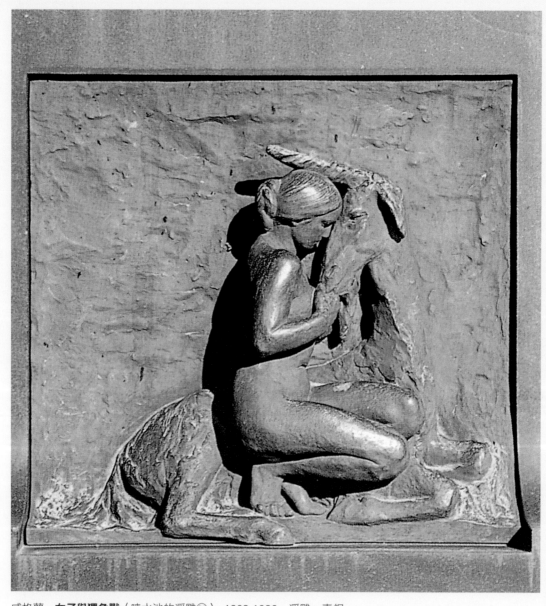

威格蘭　**女子與獨角獸**（噴水池的浮雕㊱）　1903-1936　浮雕、青銅

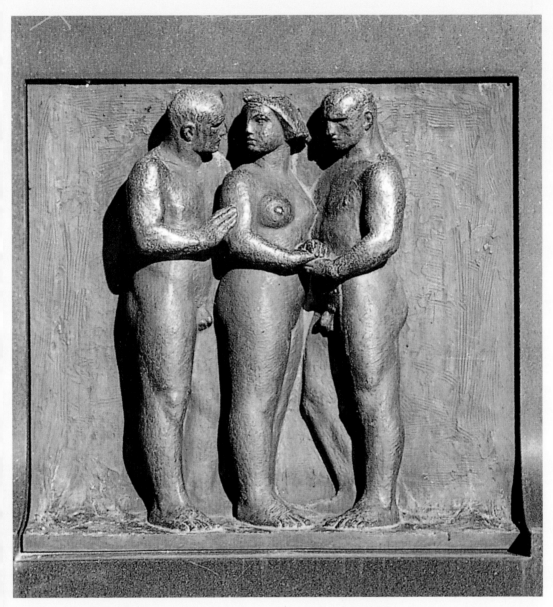

威格蘭　**站在2個男子間的女子**（噴水池的浮雕㊳）　1903-1936　浮雕、青銅

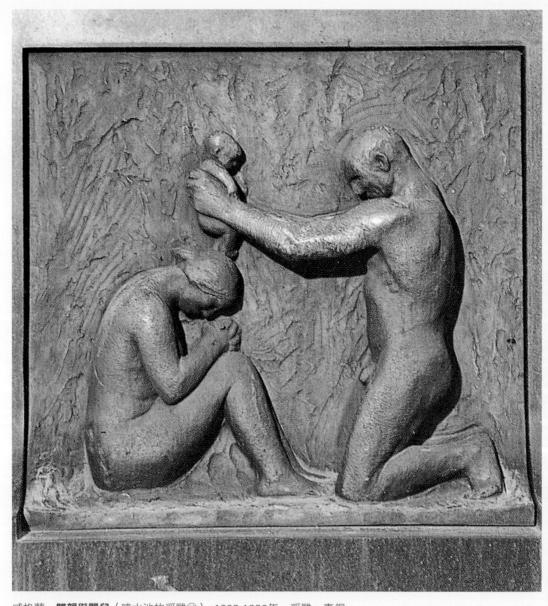

威格蘭　**雙親與嬰兒**（噴水池的浮雕㊷）　1903-1936年　浮雕、青銅

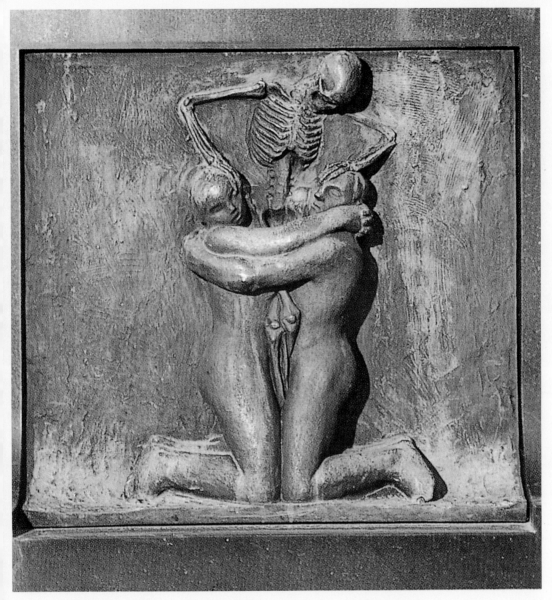

威格蘭　**死去的男與女**（**骸骨**）（噴水池的浮雕�56）　1903-1936年　浮雕、青銅

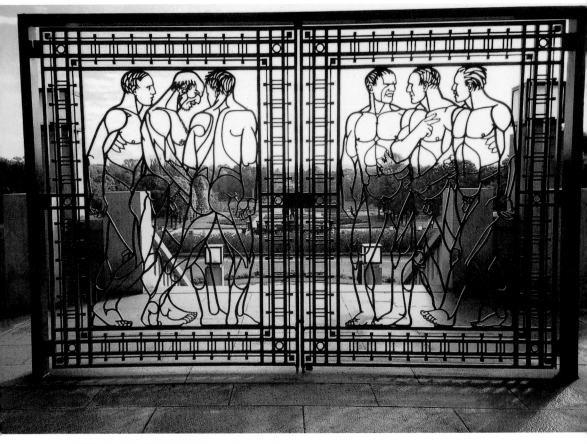

威格蘭雕刻公園花崗岩雕刻廣場門上的雕刻（上圖）
威格蘭雕刻公園花崗岩群像正門入口（從內往噴水池觀看）（右頁圖）

迷宮圖

　　噴水池的四周地面，是以黑、白的花崗岩馬賽克地磚鋪成一
個迷宮圖，要走完這個迷宮，得步行3公里。這個迷宮是由一個四
方形圍成的，迷宮內有16個大圓相連，這些大圓的圖樣雖類似，
但細看後將發現各有不同。由於中央是噴水池，因此這個迷宮並
無一個中心，它的出、入口是分開的。這個迷宮賦予噴水池的雕
像世界更深一層的意義，它就如同曲曲折折的人生迷宮，必須抱
持毅力和堅忍的決心才能走完人生旅程，圓滿結束。

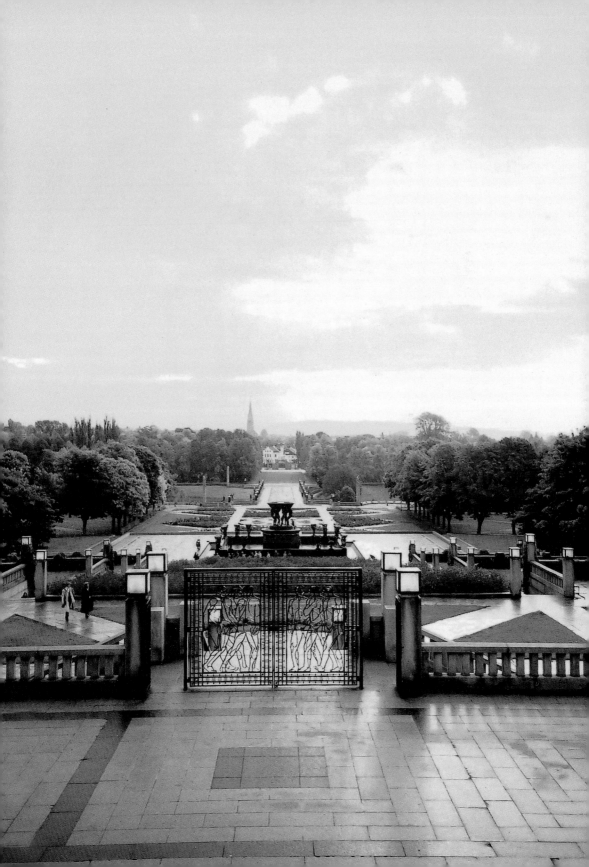

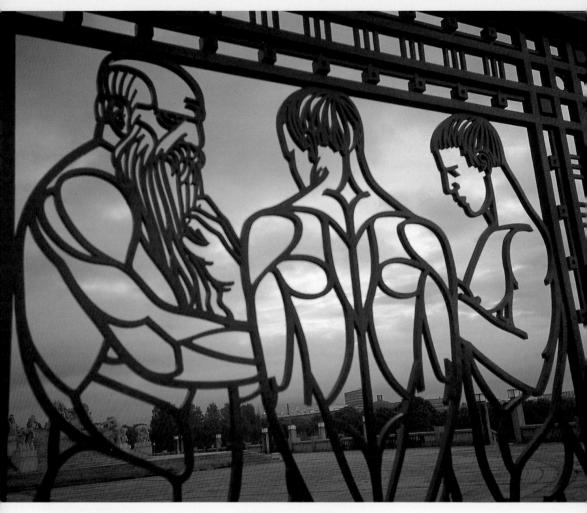

威格蘭　**生命之柱**高地入口大門的門上鍛鐵雕飾　1930年設計

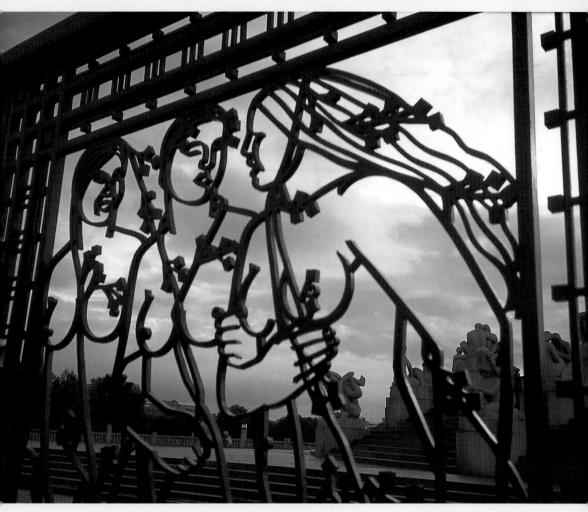

威格蘭　**三美女步行圖正面像**（局部）「**生命之柱**」高地入口大門鍛鐵雕飾　1930年設計

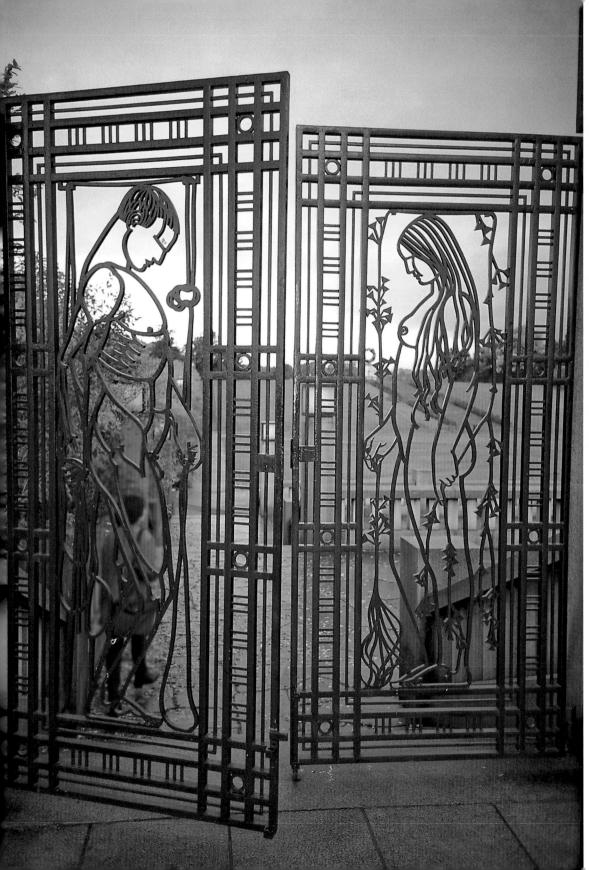

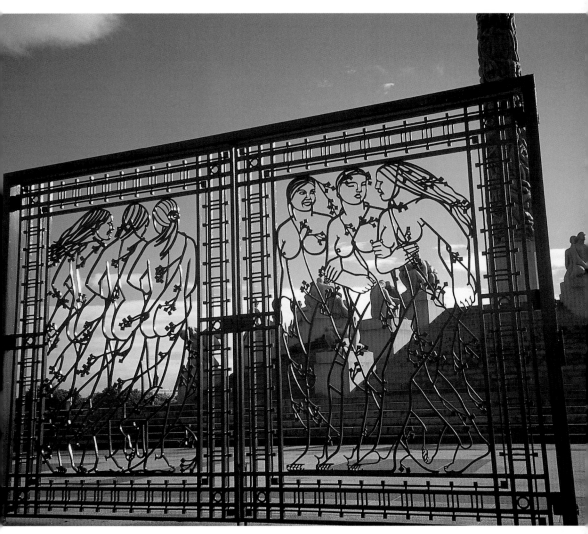

威格蘭　**三美女步行圖**正面與背影圖像　「**生命之柱**」高地入口正門　鍛鐵雕飾　1930年設計

威格蘭　**男人與女人**　**生命之柱**入口的門上鍛鐵雕刻　1930年設計（左頁圖）

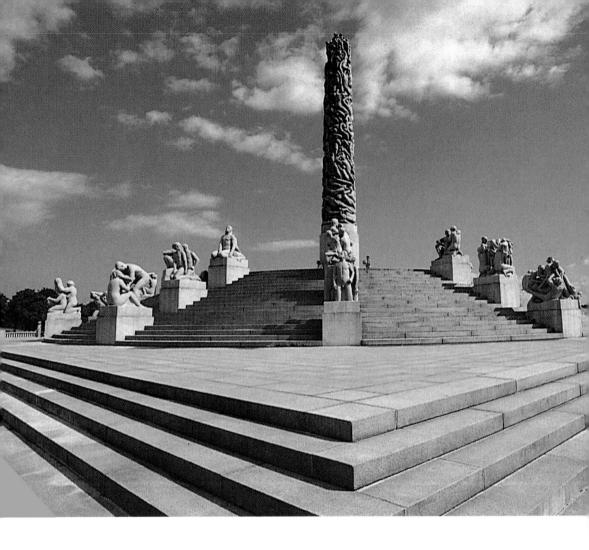

生命之柱高地

　　從噴水池順著路走，即可到達這座公園的最高處。爬完三段平台後，就到了這個「生命之柱」高地（120×60公尺）。這片高地共有8個入口，8個大門以鍛鐵雕飾而成，是威格蘭於1930年設計，由他的鐵工場製作完成。大門的設計展現了他鍛鐵作品的新構思，運用鍛鐵扭曲成人類的輪廓、筋肉、骨骼，以及毛髮等等。他生動描述各個不同年齡人物的形象，既寫實又具裝飾性。例如其中一扇是三位步行的女子被裝飾性的葡萄蔓藤纏繞，是威格蘭運用二次元的藝術表現。

威格蘭「**生命之柱**」
高地雕刻群像遠望
1915-1936年

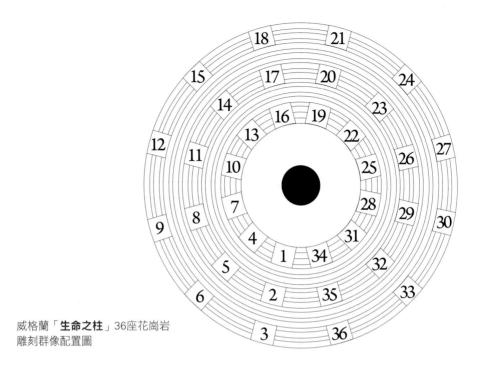

威格蘭「**生命之柱**」36座花崗岩
雕刻群像配置圖

36座花崗岩群像，1915～1936年作

1. 聚在一起的孩子們
2. 坐著的男女中間放著嬰兒
3. 面向一群孩童的女子
4. 孩童們
5. 抱著4個少年的老人
6. 跨騎在女子背上的少年和少女
7. 8位少女
8. 倒立的2個微笑少女
9. 互相跪在身後的4個少女
10. 男子手放在眺望遠方的少年肩上
11. 舉起少年的3個少女
12. 爭鬥的少年們
13. 並肩坐著的2個年輕男子
14. 操控癡傻男子的2個少年
15. 屈膝的3個少年（賞鳥）
16. 背對背坐著的年輕男女
17. 年輕少年和少女（受到驚嚇）
18. 在年輕女子上方的男子

19. 在男子背上的女子
20. 手放年輕女子頭上的老婦（祝福）
21. 為年輕女子梳髮的老婦
22. 額頭相靠的男與女
23. 分開坐著的年輕男女
24. 拋擲女子的男子
25. 2個年輕女子
26. 向老人微笑的年輕女子
27. 在女子後方屈膝抱著女子的男子
28. 背相對坐著的2個男子
29. 決鬥的2個男子
30. 老婦手放在扭頭向外的男子肩上
31. 2個老人
32. 靠在老人膝頭上的老婦
33. 豎耳傾聽的2個老婦
34. 死亡肉體的堆積
35. 並肩坐著的3位老婦
36. 舉起死亡男子的男子

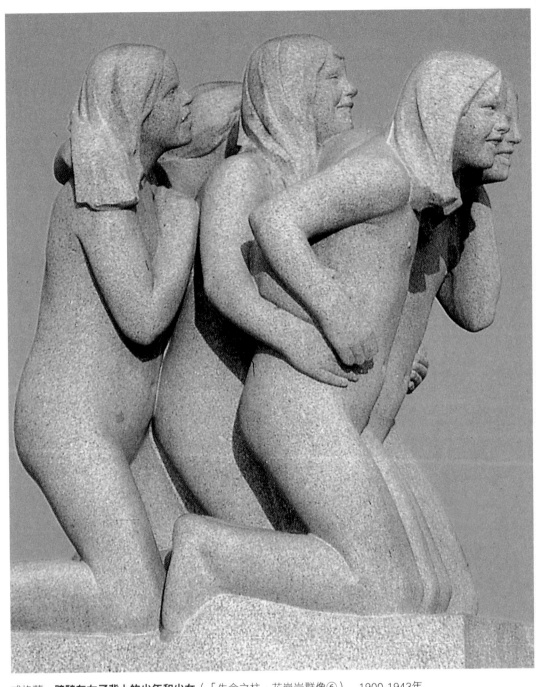

威格蘭　**跨騎在女子背上的少年和少女**（「生命之柱」花崗岩群像⑥）　1900-1943年
（左頁側面圖、右頁正面圖）

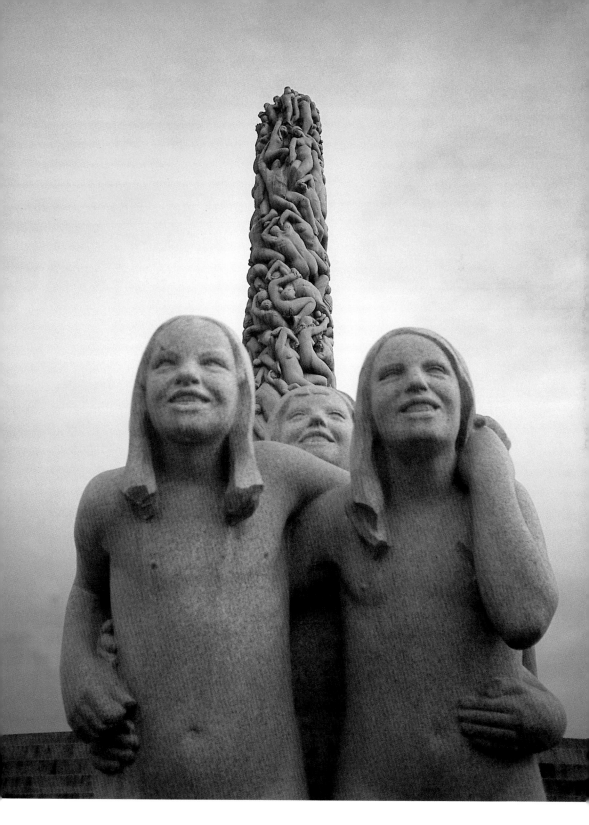

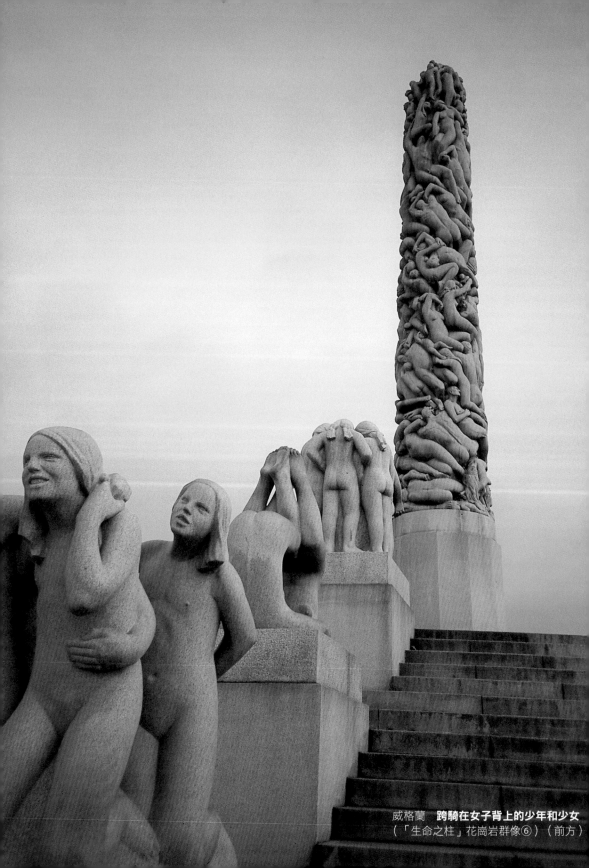

威格蘭　跨騎在女子背上的少年和少女
（「生命之柱」花崗岩群像⑥）（前方）

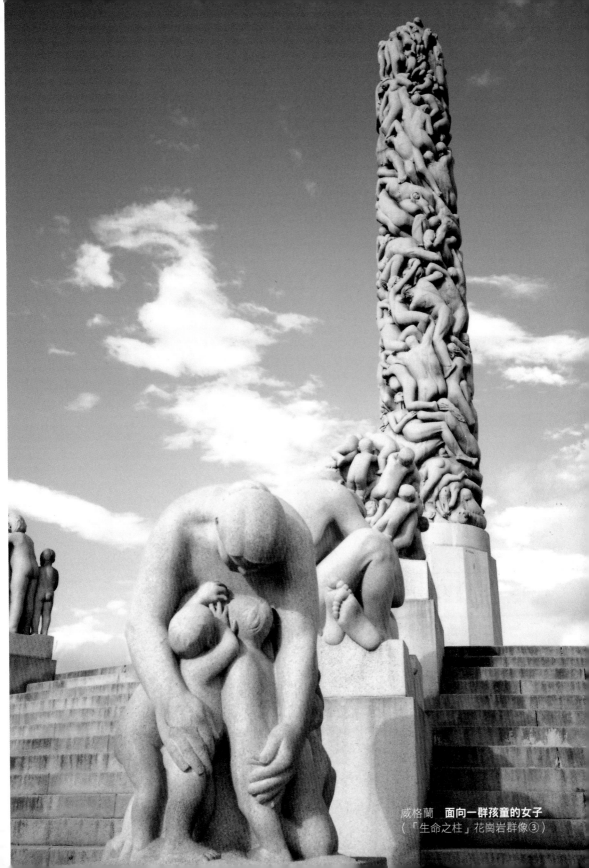

威格蘭　**面向一群孩童的女子**
（「生命之柱」花崗岩群像③）

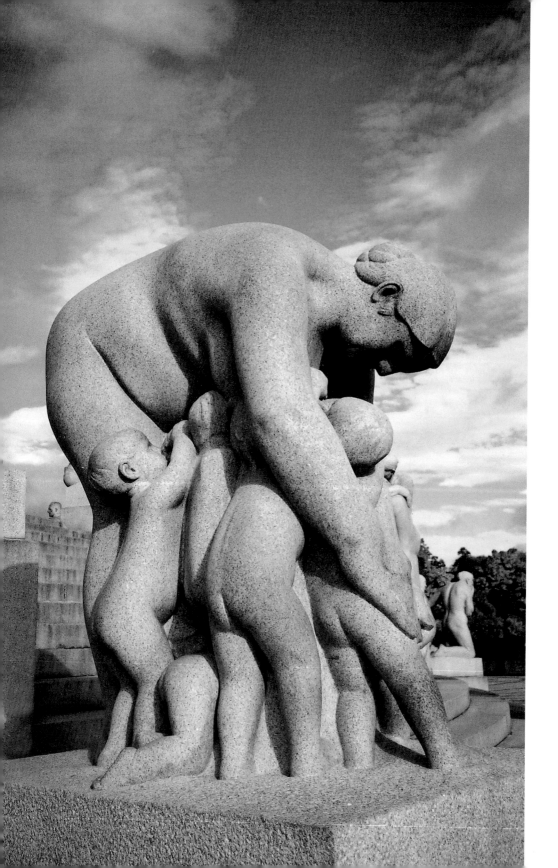

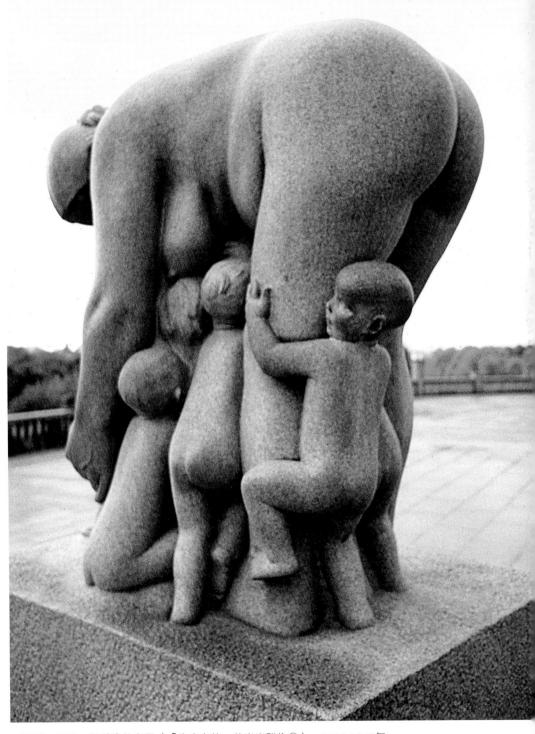

威格蘭　**面向一群孩童的女子**（「生命之柱」花崗岩群像③）　1900-1943年
（左頁側面圖、右頁後側面圖）

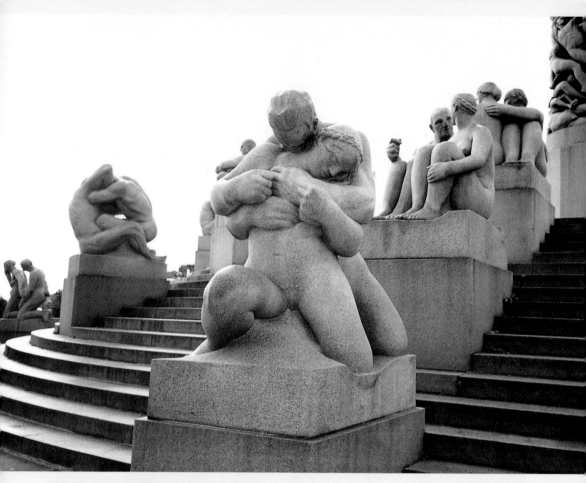

威格蘭　36座花崗岩群像　1915-1936年作
在女子後方屈膝抱著女子的男子（「生命之柱」花崗岩群像㉗）（中前方）
向老人微笑的年輕女子（「生命之柱」花崗岩群像㉖）（右2中間）
2個年輕女子（「生命之柱」花崗岩群像㉕）（右1）
決鬥的2個男子（「生命之柱」花崗岩群像㉙）（左）

威格蘭　**在女子後方屈膝抱著女子的男子**（「生命之柱」花崗岩群像㉗）　1915-1936年（右頁圖）

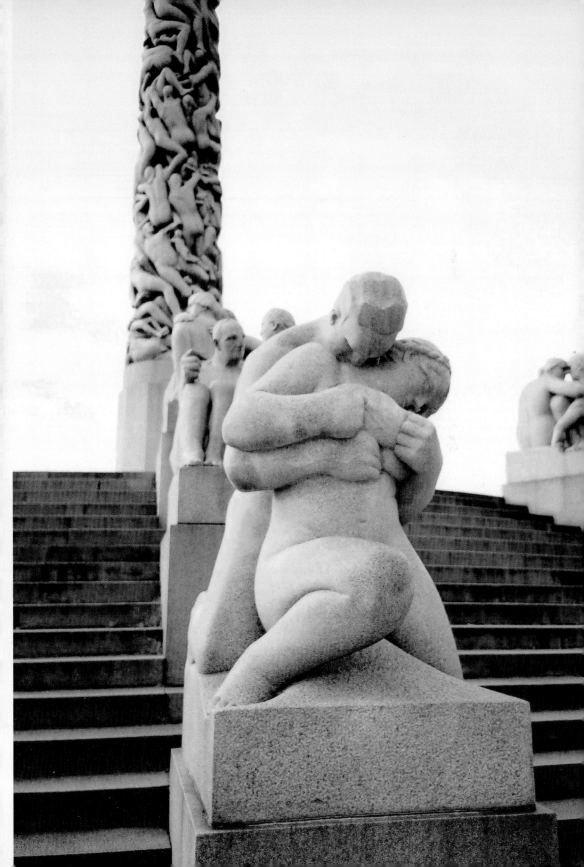

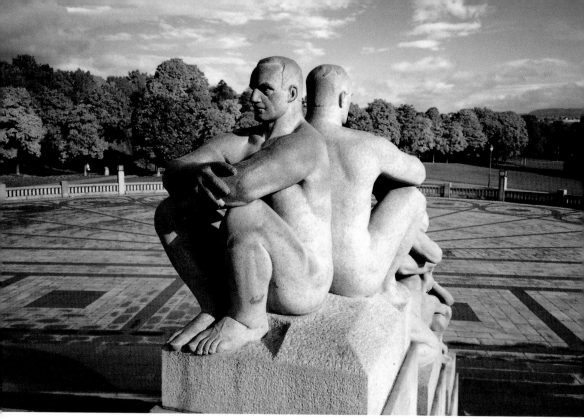

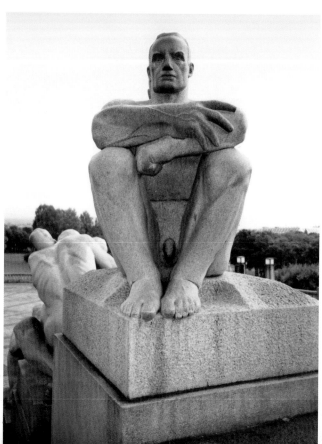

威格蘭　背相對坐著的2個男子
（「生命之柱」花崗岩群像㉘）
（上圖側面像、下圖正面像、右頁圖側面像

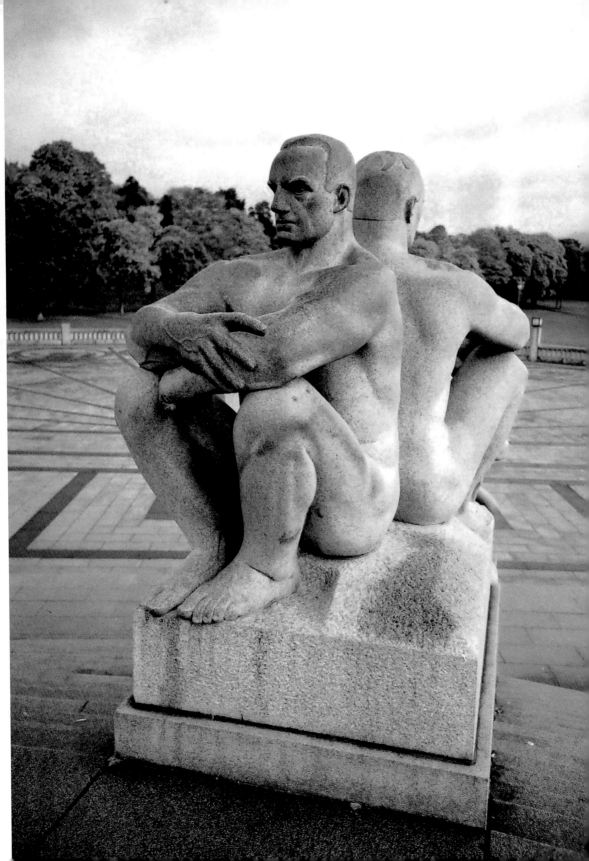

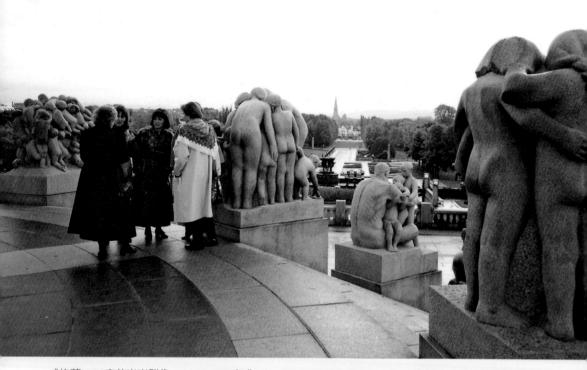

威格蘭　36座花崗岩群像　1915-1936年作
8位少女（「生命之柱」花崗岩群像⑦）（右）、**抱著4個少年的老人**（「生命之柱」花崗岩群像⑤）（右2）
孩童們（「生命之柱」花崗岩群像④）（右3）、**聚在一起的孩子們**（「生命之柱」花崗岩群像①）（左）

威格蘭　**孩童們**（「生命之柱」花崗岩群像④）　1915-1936年（右頁圖）

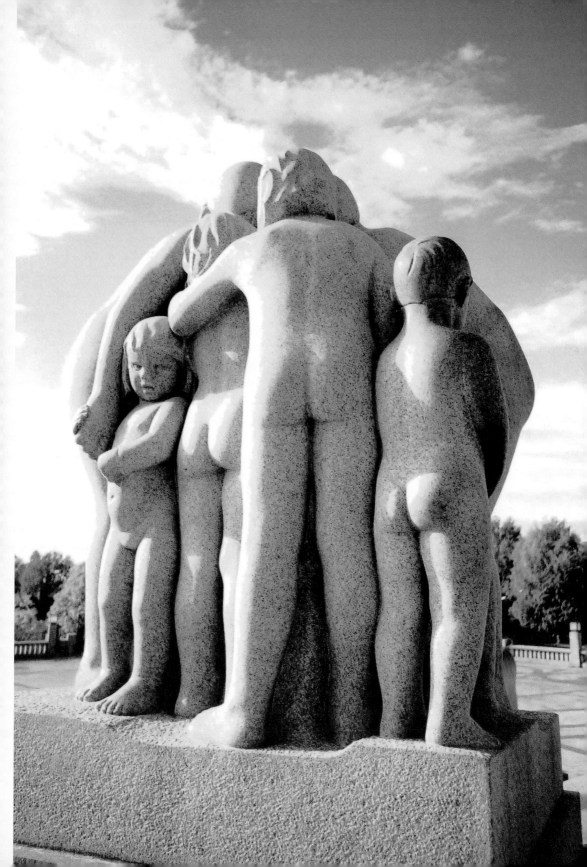

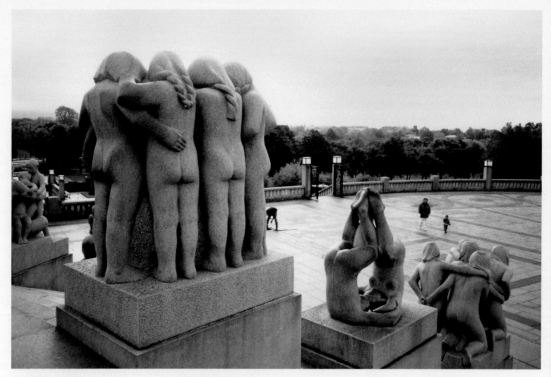

威格蘭　36座花崗岩群像　1915-1936年作
8位少女（「生命之柱」花崗岩群像⑦）（上圖左方）
倒立的2個微笑少女（「生命之柱」花崗岩群像⑧）（上圖中下方）
互相跪在身後的4個少女（「生命之柱」花崗岩群像⑨）（上圖右下）

威格蘭　36座花崗岩群像　1915-1936年作
8位少女（「生命之柱」花崗岩群像⑦）（右頁下圖左方）
男子手放在眺望遠方的少年肩上（「生命之柱」花崗岩群像⑩）（右頁下圖中下方）
舉起少年的3個少女（「生命之柱」花崗岩群像⑪）（右頁下圖左2）
並肩坐著的2個年輕男子（「生命之柱」花崗岩群像⑬）（右頁下圖右方）
操控癡傻男子的2個少年（「生命之柱」花崗岩群像⑭）（右頁下圖右2）

威格蘭　並肩坐著的2個年輕男子（「生命之柱」花崗岩群像⑬）

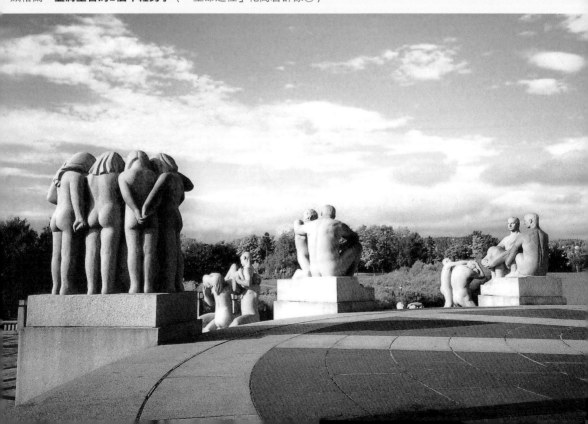

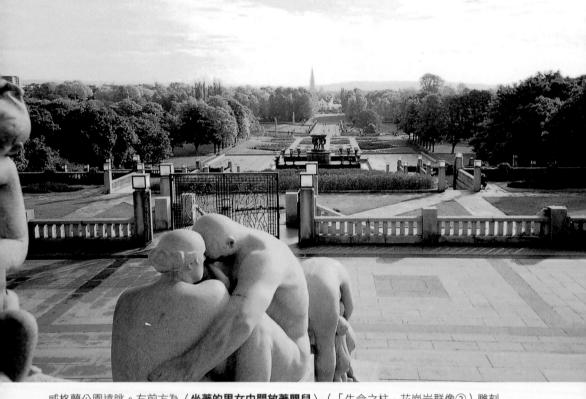

威格蘭公園遠眺。左前方為〈坐著的男女中間放著嬰兒〉（「生命之柱」花崗岩群像②）雕刻

威格蘭　**坐著的男女中間放著嬰兒**（「生命之柱」花崗岩群像②）（右頁上圖）

威格蘭　**聚在一起的孩子們**（「生命之柱」花崗岩群像①）（左）（右頁下圖）
坐著的男女中間放著嬰兒（「生命之柱」花崗岩群像②）（右）（右頁下圖）

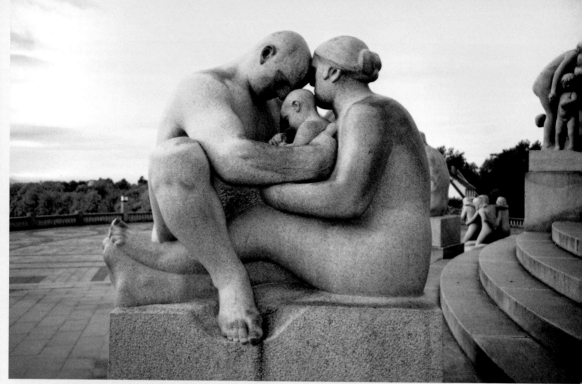

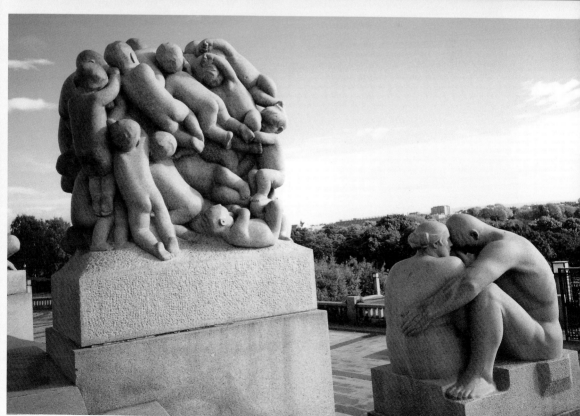

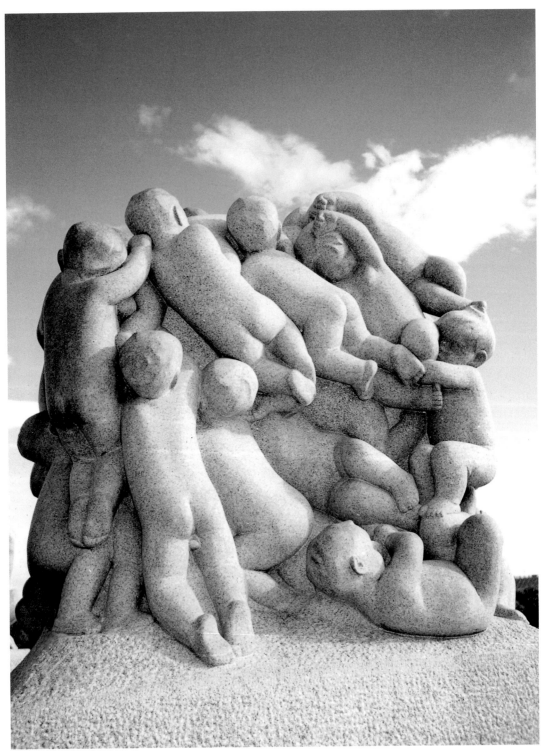

威格蘭　**聚在一起的孩子們**（「生命之柱」花崗岩群像①）（左頁圖、右頁圖為前後兩面攝影像）

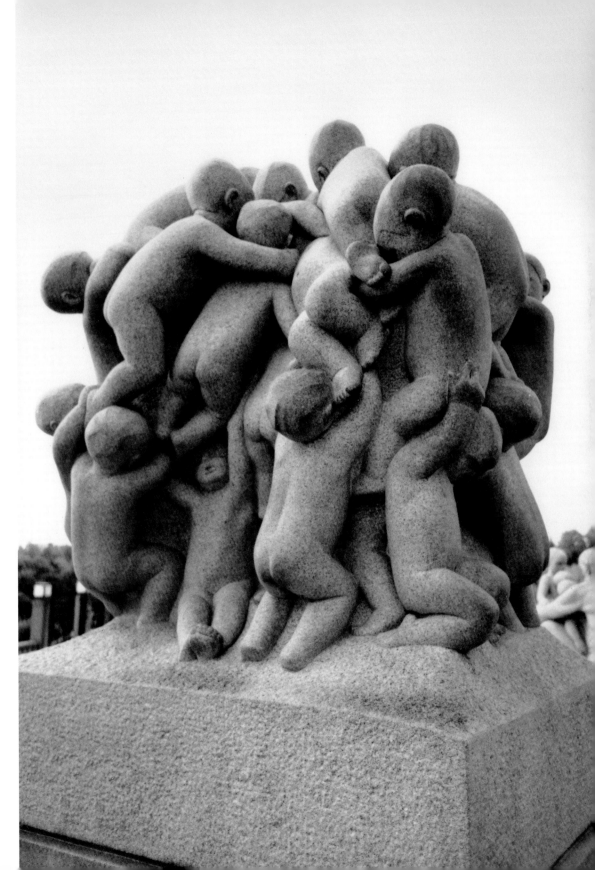

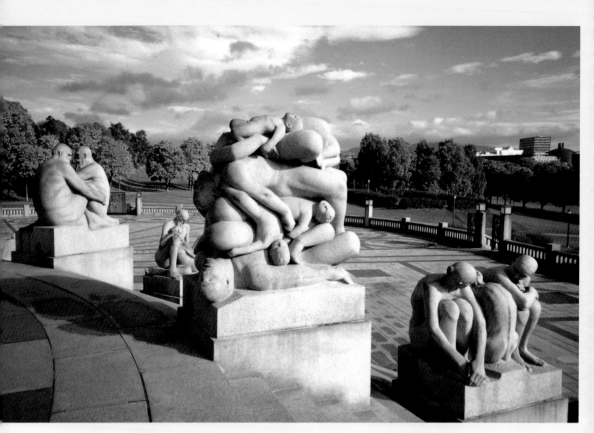

上圖：威格蘭　**2個老人**（「生命之柱」花崗岩群像㉛）（左）
靠在老人膝頭上的老婦（「生命之柱」花崗岩群像㉜）（左2）
死亡肉體的堆積（「生命之柱」花崗岩群像㉞）（中）
並肩坐著的3位老婦（「生命之柱」花崗岩群像㉟）（右）

右頁圖：威格蘭　36座花崗岩群像　1915-1936年作
死亡肉體的堆積（「生命之柱」花崗岩群像㉞）（右）
靠在老人膝頭上的老婦（「生命之柱」花崗岩群像㉜）（右2）
2個老人（「生命之柱」花崗岩群像㉛）（右起3）
背相對坐著的2個男子（「生命之柱」花崗岩群像㉘）（左1）

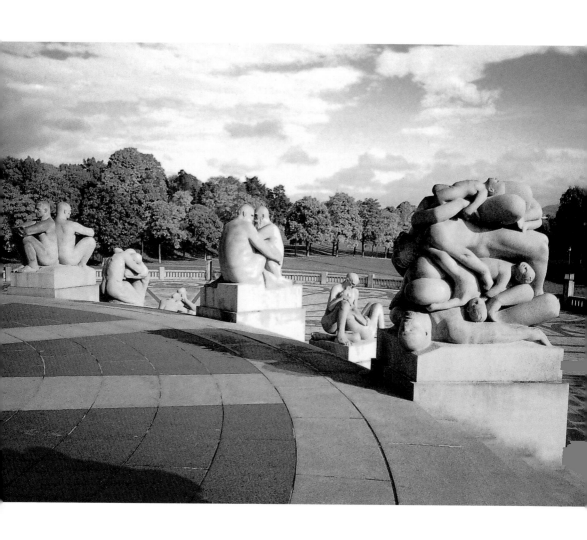

　　高地的中央是面向「生命之柱」的環狀階梯。階梯上有36座花崗岩群像呈放射狀配置。雕像的主題與噴水池的雕塑群一樣是表現人生的輪迴。面向噴水池的最上段，有著密集的孩童像。順時鐘繞一圈的隔鄰一列，與此孩童像的相對位置上，則是已無生命的肉體群像。這兩組群像表現了人們種種常見的情況或關係，以及生命輪迴的起點與終點。其他還包括一男一女面向中間的小孩，呈現的是「家族」的意象。還有孩童玩耍、年輕男女擁抱的景氣。有幾座群像則是呈現老年時期。編號24的群像，是一個憤怒的男子要拋擲一個女子；編號14的群像，則是2個少年操控一個無助而癡傻的老人。

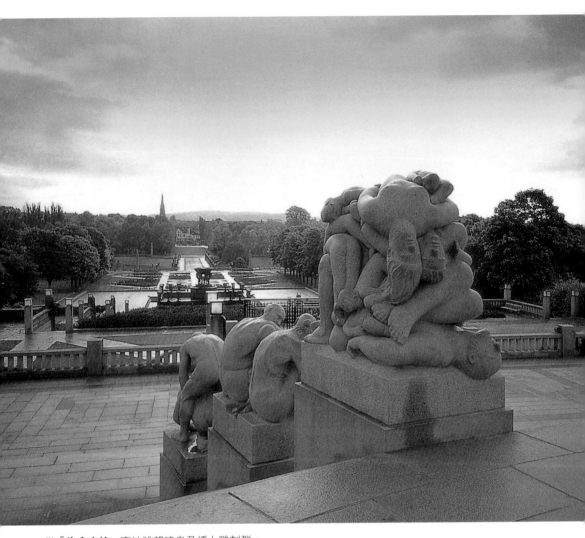

從「**生命之柱**」高地眺望噴泉及橋上雕刻群。
威格蘭　**死亡肉體的堆積**（「生命之柱」花崗岩群像㉞）（前方）　1915-1943年

威格蘭　**死亡肉體的堆積**（「生命之柱」花崗岩群像㉞）　1915-1943年（右頁圖）

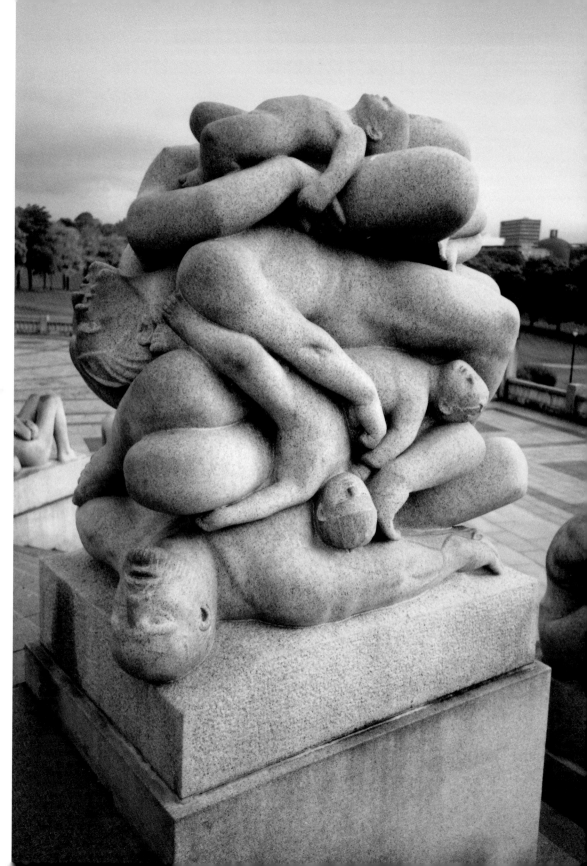

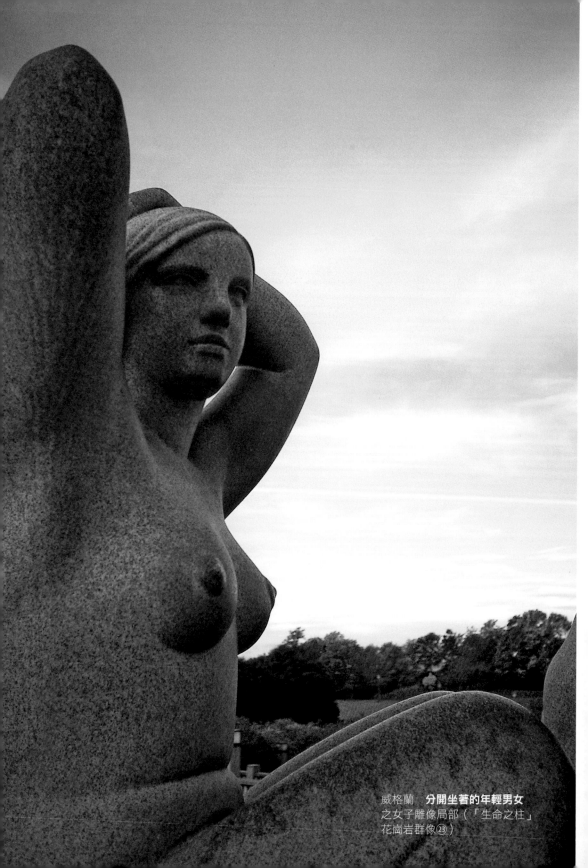

威格蘭　**分開坐著的年輕男女**
之女子雕像局部（「生命之柱」
花崗岩群像㉓）

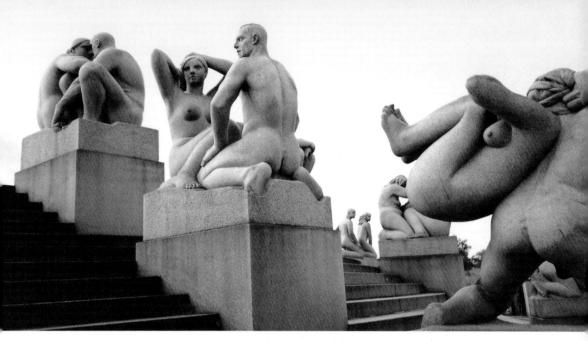

威格蘭　**額頭相靠的男與女**（「生命之柱」花崗岩群像㉒）（左後方）、**分開坐著的年輕男女**（「生命之柱」花崗岩群像㉓）（中）、**拋擲女子的男子**（「生命之柱」花崗岩群像㉔）（右）

威格蘭　**分開坐著的年輕男女**（「生命之柱」花崗岩群像㉓）（左）、**拋擲女子的男子**（「生命之柱」花崗岩群像㉔）

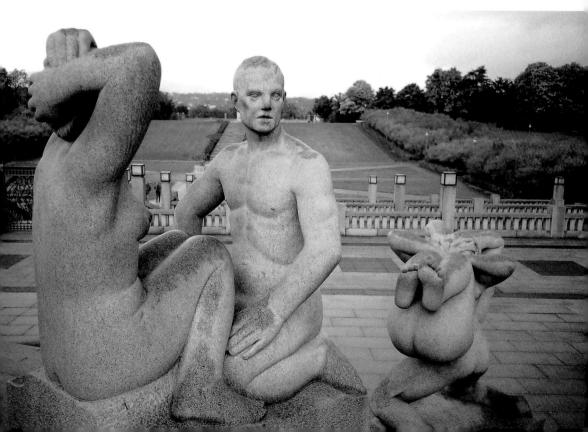

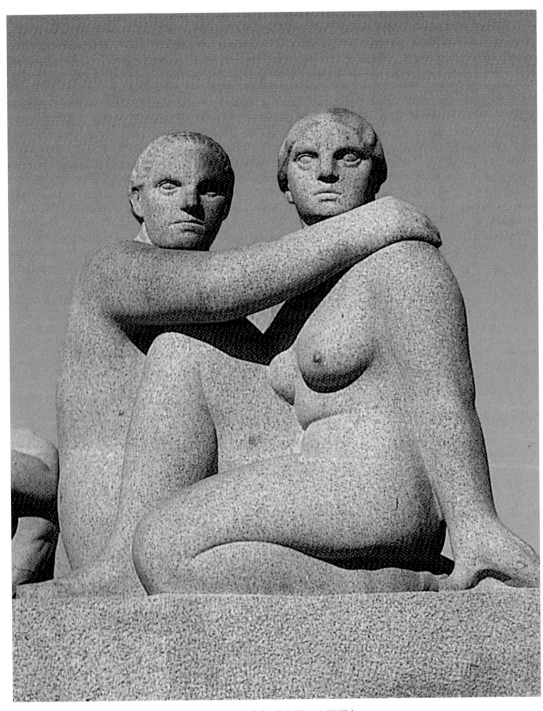

威格蘭　**2個年輕女子**（「生命之柱」花崗岩群像㉕）（上圖、右頁圖）

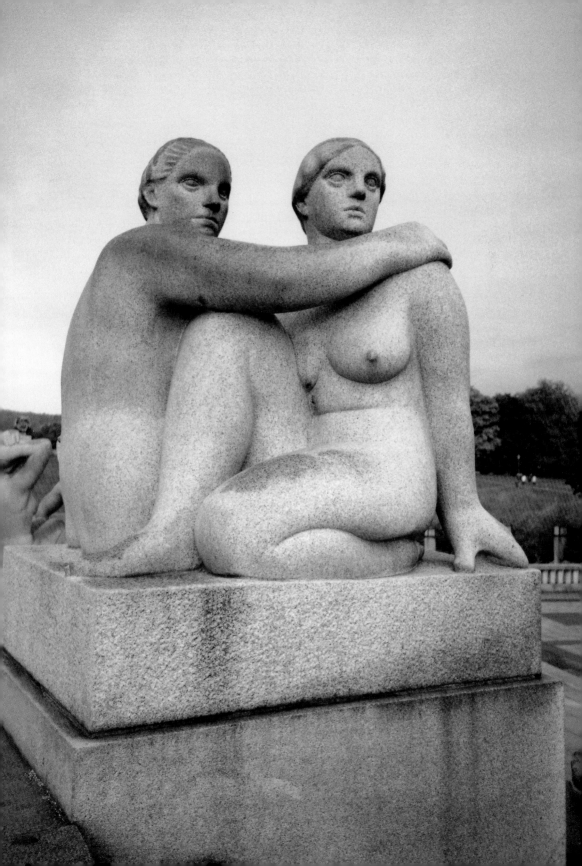

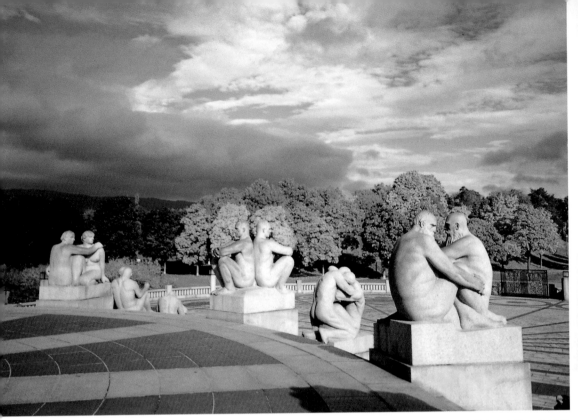

威格蘭　**2個年輕女子**（「生命之柱」花崗岩群像㉕）（左）、**背相對坐著的2個男子**（「生命之柱」花崗岩群像㉘）（中）、**決鬥的2個男子**（「生命之柱」花崗岩群像㉙）（右2）、**2個老人**（「生命之柱」花崗岩群像㉛）（右）

　　這些群像都至少有2個人物，所強調的人際關係比這個公園的其他雕塑區更為深刻。每組群像都沒超出2公尺，比照真人尺寸，有幾個孩童是直立站著，但所有的成人像都是坐著或曲膝，以安定的姿態置於台座上。這些雕像都有著大而厚重的形態，傳達出人類紮根於大地的印象。

　　在這些群像之間，也有些構成與造型的變化。威格蘭為了呈現花崗岩石塊的量感，因此省略表面的細部雕琢，於是造出了較粗獷單純的形像。但是不久後，他為了突顯雕像的風格和構成內容，又在雕像間造出更多的空間。

　　威格蘭本身雖是一位技巧熟練的雕刻家，但是他並不直接在花崗岩上雕刻，他都先做好與實物同大的石膏像，然後聘雇專業的石工在石頭上仿造而成。

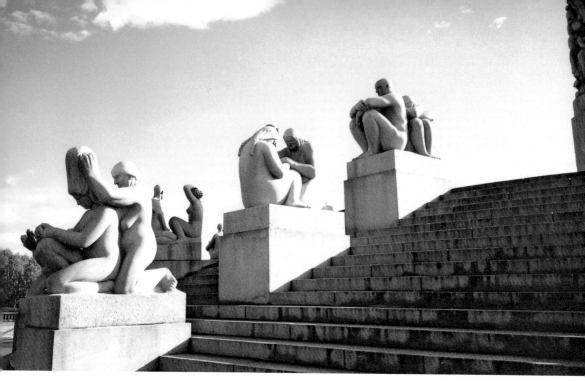

威格蘭　**在男子背上的女子**（「生命之柱」花崗岩群像⑲）（右）、**手放年輕女子頭上的老婦**（祝福）（「生命之柱」花崗岩群像⑳）（中）、**為年輕女子梳髮的老婦**（「生命之柱」花崗岩群像㉑）（左）

威格蘭　**並肩坐著的3位老婦**（「生命之柱」花崗岩群像㉟）　　1915-1943年

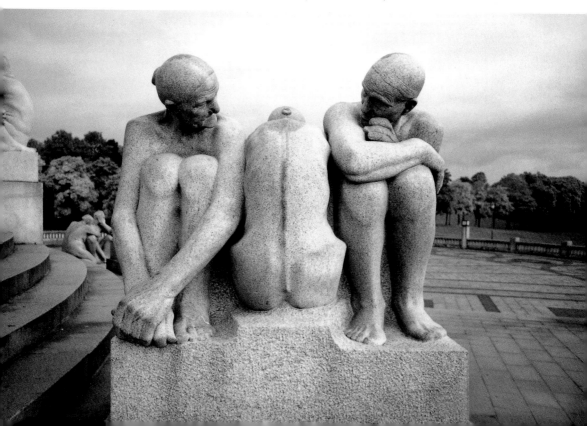

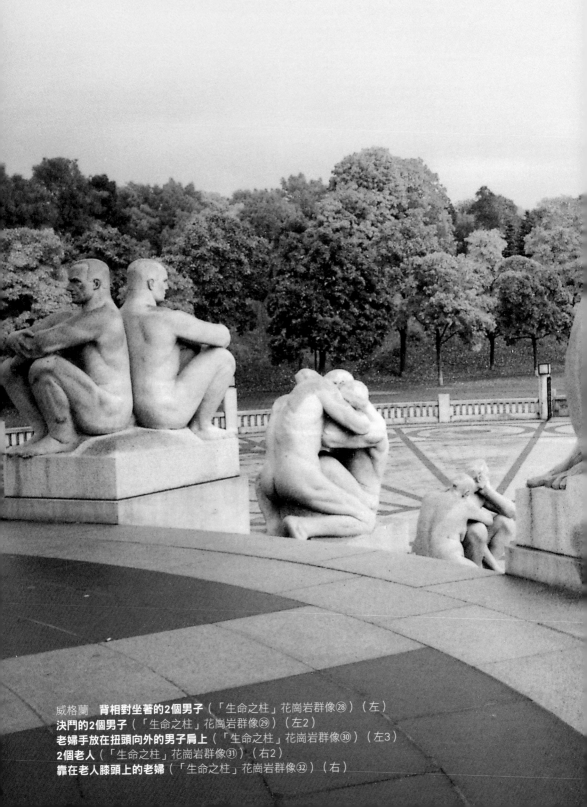

威格蘭　背相對坐著的2個男子（「生命之柱」花崗岩群像㉘）（左）
決鬥的2個男子（「生命之柱」花崗岩群像㉙）（左2）
老婦手放在扭頭向外的男子肩上（「生命之柱」花崗岩群像㉚）（左3）
2個老人（「生命之柱」花崗岩群像㉛）（右2）
靠在老人膝頭上的老婦（「生命之柱」花崗岩群像㉜）（右）

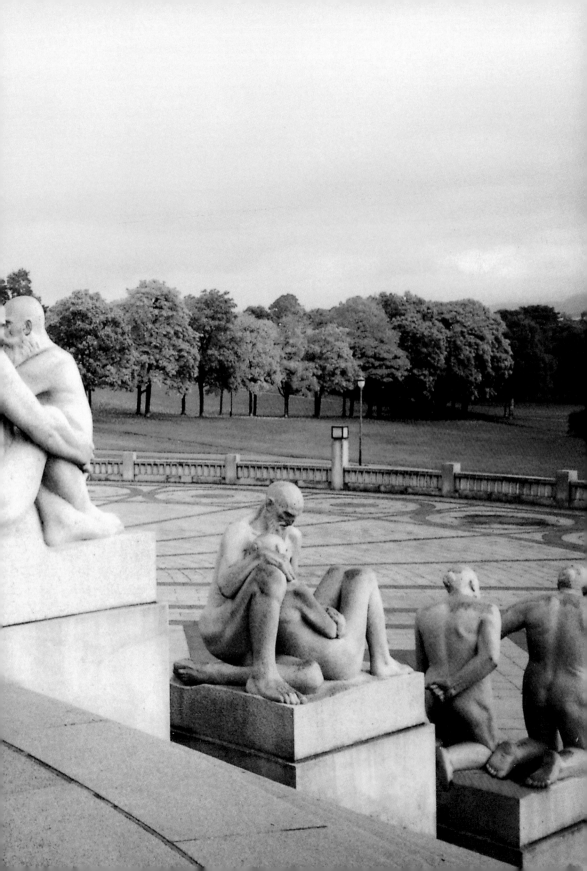

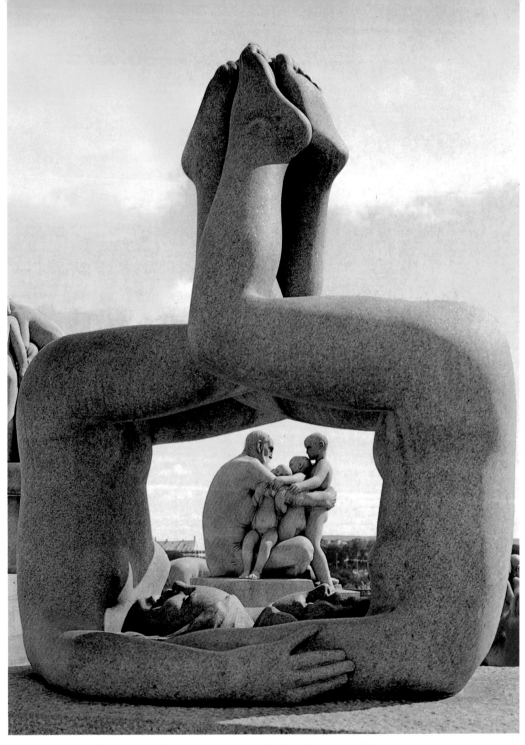

威格蘭　**倒立的2個微笑少女**（「生命之柱」花崗岩群像⑧）（上圖、右頁圖）

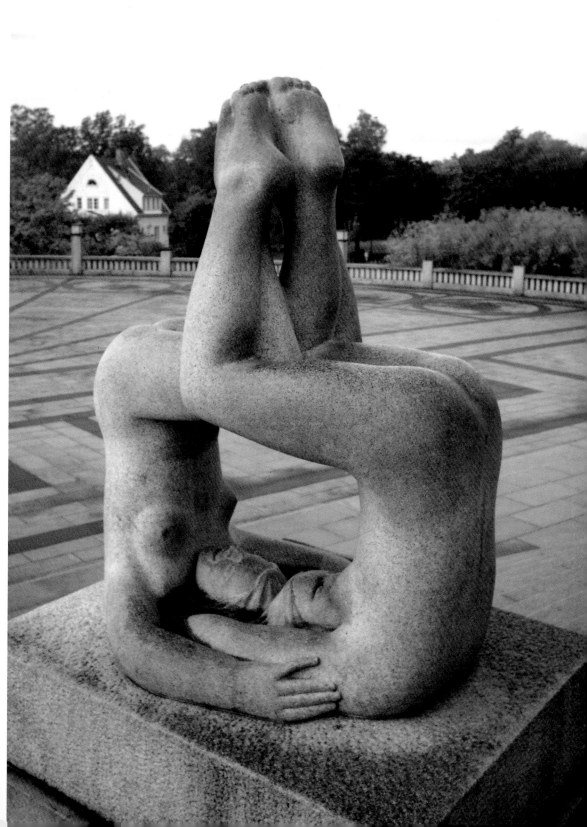

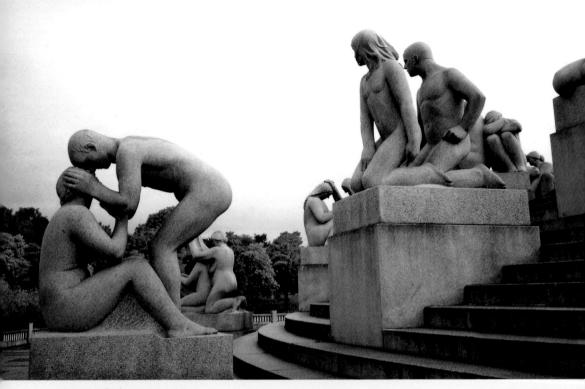

威格蘭　**在年輕女子上方的男子**（「生命之柱」花崗岩群像⑱）（左）
年輕少年和少女（受到驚嚇）（「生命之柱」花崗岩群像⑰）（中）
背對背坐著的年輕男女（「生命之柱」花崗岩群像⑯）（右）

威格蘭　**在年輕女子上方的男子**（「生命之柱」花崗岩群像⑱）　1915-1943年（右頁圖）

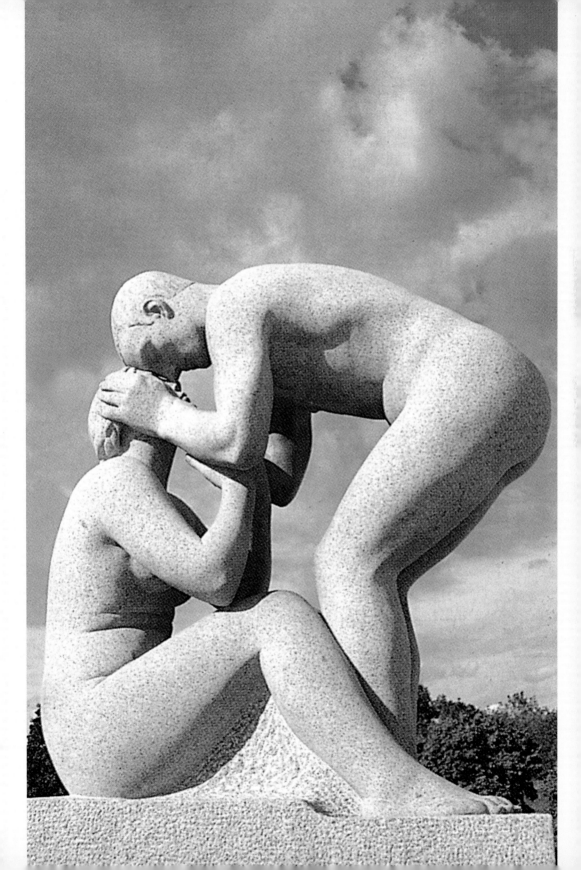

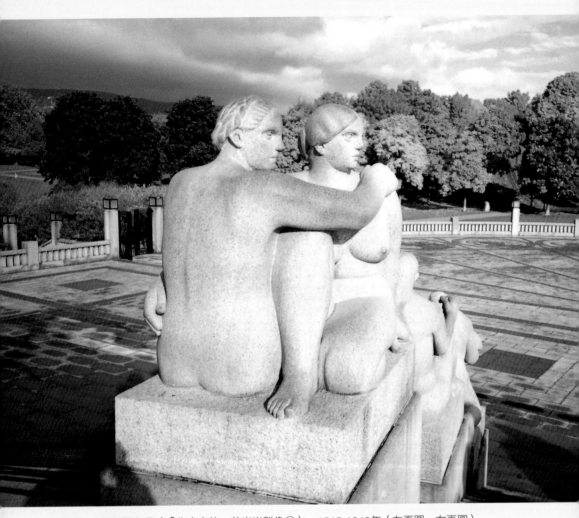

威格蘭　**2個年輕女子**（「生命之柱」花崗岩群像㉕）　1915-1943年（左頁圖、右頁圖）

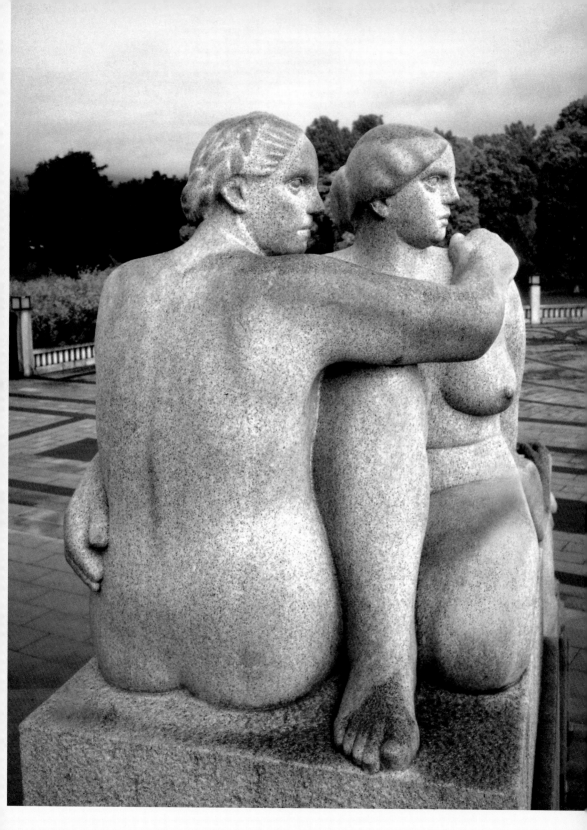

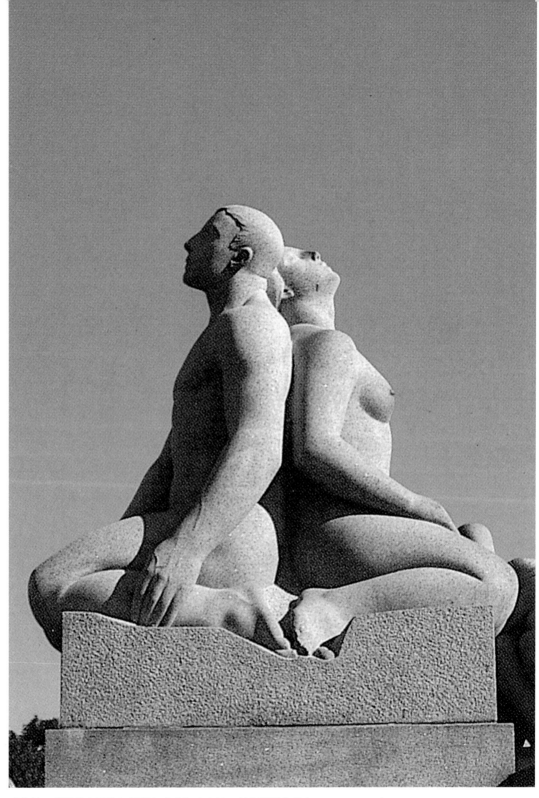

威格蘭　**背對背坐著的年輕男女**（「生命之柱」花崗岩群像⑯）　1915-1943年

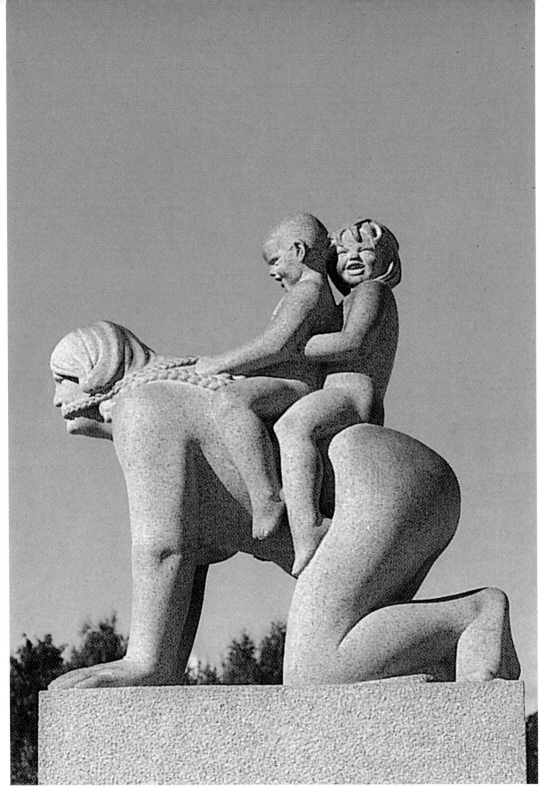

威格蘭　**跨騎在女子背上的少年和少女**（「生命之柱」花崗岩群像⑥）　1915-1943年

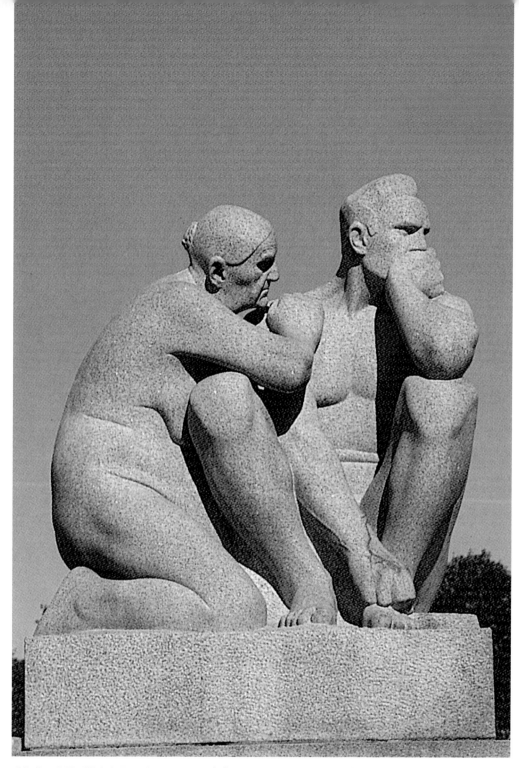

威格蘭　**老婦手放在扭頭向外的男子肩上**（「生命之柱」花崗岩群像㉚）　　1915-1943年

威格蘭　**靠在老人膝頭上的老婦**（「生命之柱」花崗岩群像㉜）　　1915-1943年（右頁圖）

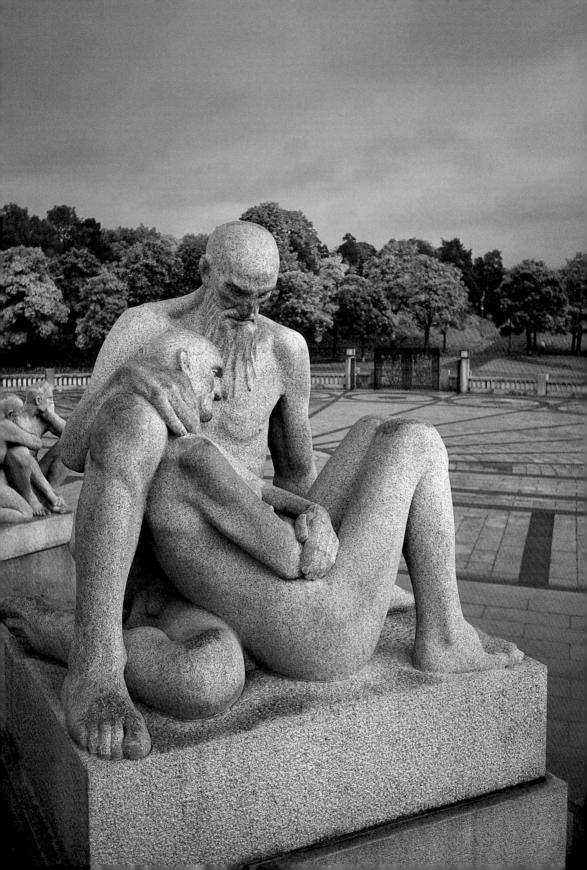

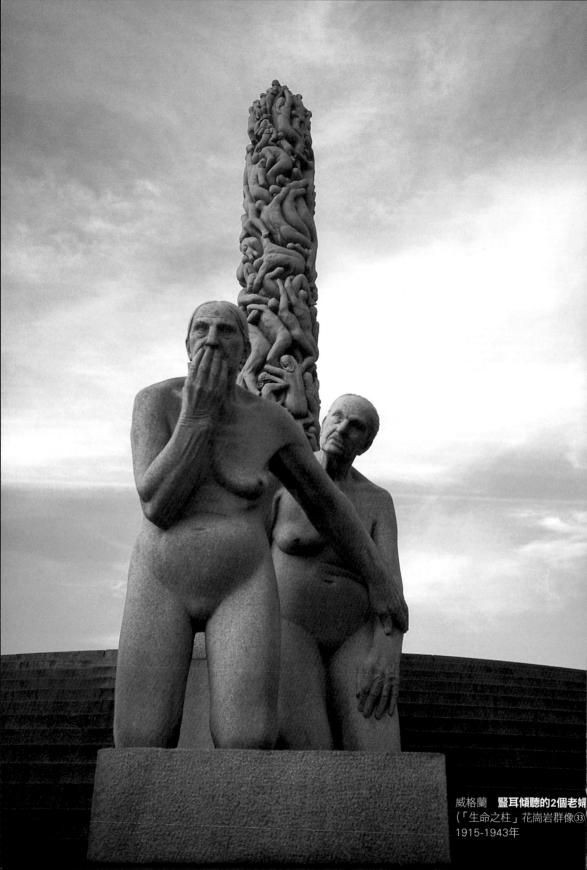

威格蘭　豎耳傾聽的2個老婦
（「生命之柱」花崗岩群像㉝）
1915-1943年

生命之柱：巨形獨石

　　「生命之柱」是由121個人像組成的石柱，是威格蘭於1924-1925年造出原型，由於是用一塊岩石所刻成，因此又稱作「巨形獨石」。刻著雕像的部分，高度為1,412公分，包含台座的整體高度為1,730公分。這塊石頭是從挪威東南岸的埃菲杰（Iddefjord）的山上切割下來，最後的完成作品重達270公噸。威格蘭先以石膏造出與實物同大的模型，再由三位石工匠根據模型每日在這塊石柱上刻，從1929年開始工作，1943年威格蘭臨終之前才完成。

　　這塊石柱上完全被單人像或群像所覆蓋，最底下的是了無生氣的軀體，再往上的人像則呈螺旋狀的堆壓，其律動的狀態到了柱子中央則似乎停滯了，之後又是急速的盤旋，由較小的孩童像一直往柱頂延伸。威格蘭對這座石柱所呈現的動態，他曾比喻為如波浪湧動、潮起潮落。雖然柱上多數的人像是無特殊意圖的向上漂浮，但也有幾個人像則似乎在辛苦的抵抗外力，另外也有相互扶持的造型。

威格蘭「**生命之柱**」
高地雕刻群遠望
1900-1943年
花崗岩石雕
奧斯陸福洛格納公園
（何政廣攝影）

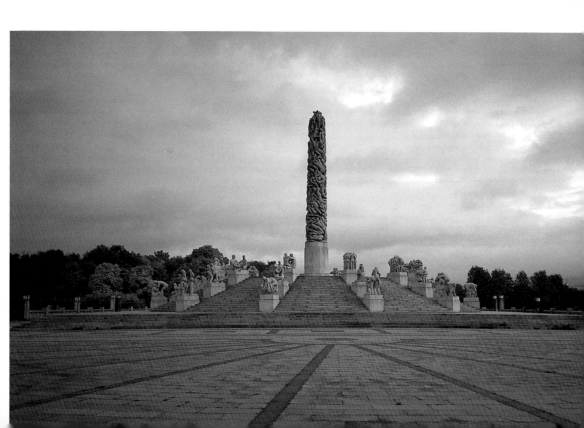

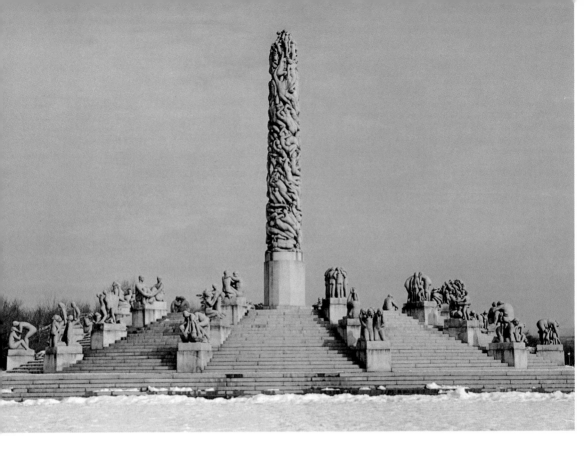

對於「生命之柱」所蘊含的意義有許多種解釋。男性人像代表了生存的苦鬥、嚮往人類精神面的本性、跳脫平凡生命、超越輪迴等等說法。另外也有人說是生命再度復活的表徵。威格蘭於1900年作的一件未完成的浮雕上，也雕著密密堆積的人像（威格蘭美術館藏），他本人即題上「復活」的標題，由於其造型與這座石柱間有很明顯的關聯，因此這個最後的說法也獲得了支持。威格蘭本人則希望留給大家去思考個中意含。在他留下的書面紀錄中也甚少談到這個問題，但他曾說過「這個花崗岩群像是描述人生，這個石柱是個幻想的世界。花崗岩群像的造型容易看，至於「生命之柱」則可以有許多不同的解釋。」

「生命之柱」的高地西側是延伸的平台，那裡有個12角形的台座，台座上是描述黃道帶上各個星座的圓形浮雕，上方還有一個日晷（1930年作）。

威格蘭雕刻公園內的花崗岩「**生命之柱**」雕刻群　1900-1943年
石雕
奧斯陸福洛格納公園

圖見139頁

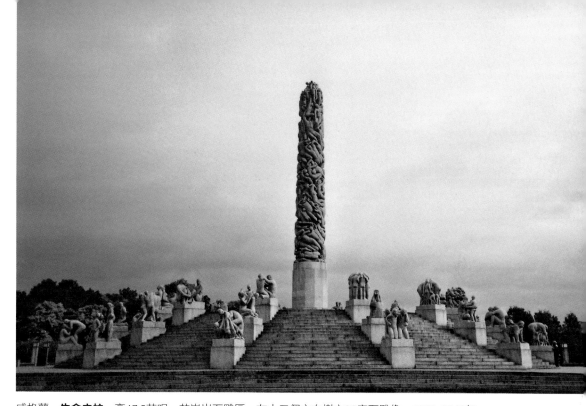

威格蘭　**生命之柱**　高47.6英呎　花崗岩石雕區　在十二個方向樹立36座石雕像　1900-1943年

威格蘭　「**生命之柱**」石雕群俯視　1900-1943年　花崗岩石雕

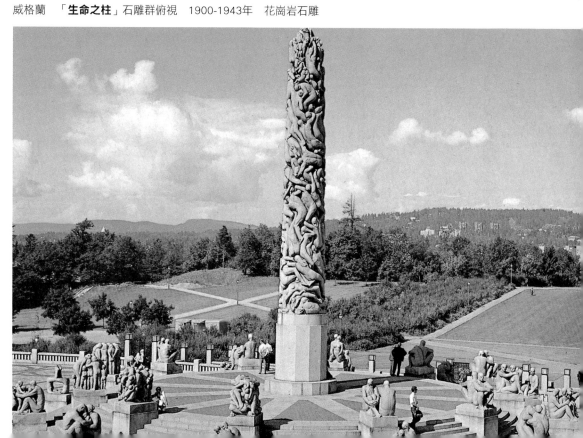

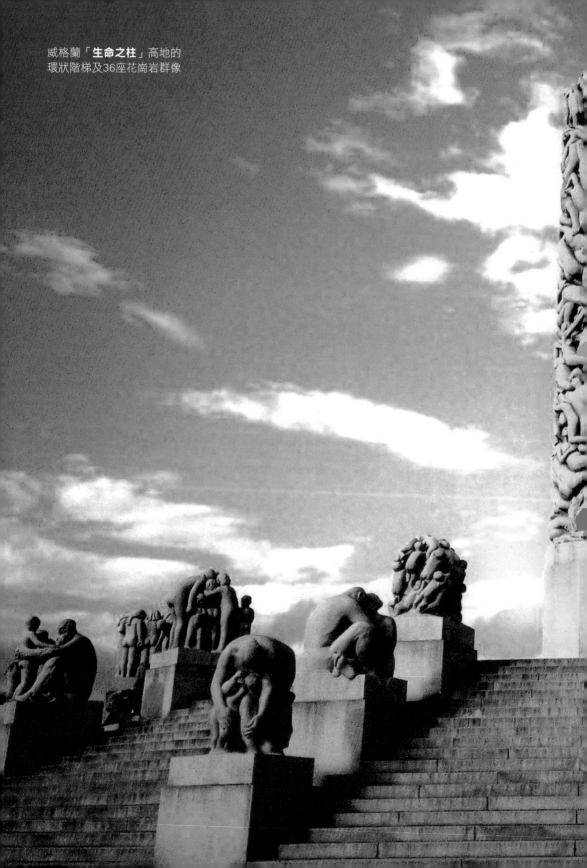

威格蘭「**生命之柱**」高地的
環狀階梯及36座花崗岩群像

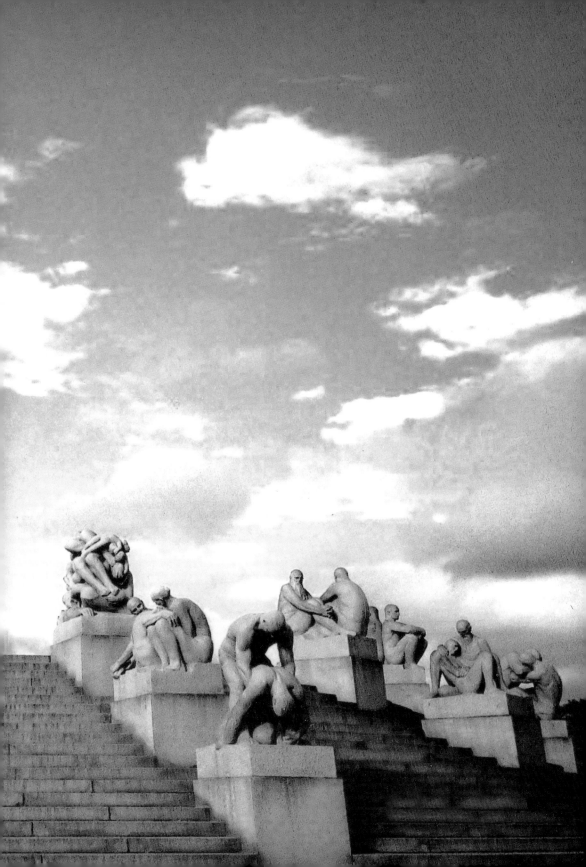

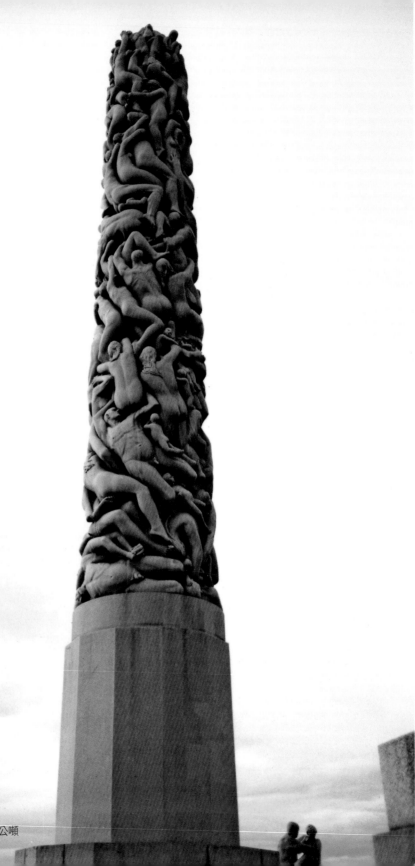

威格蘭　**生命之柱**
花崗岩石雕　1943
高47.6英呎，重270公噸

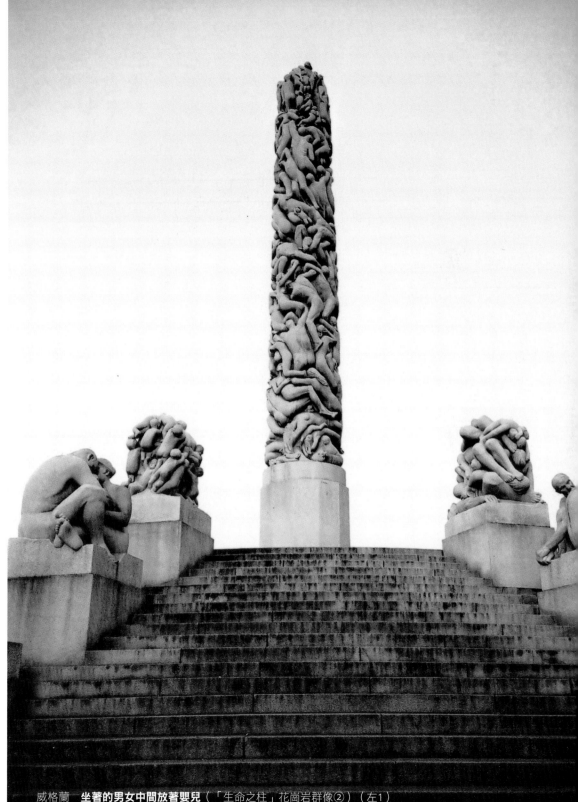

威格蘭　**坐著的男女中間放著嬰兒**（「生命之柱」花崗岩群像②）（左1）
聚在一起的孩子們（「生命之柱」花崗岩群像①）（左2）
死亡肉體的堆積（「生命之柱」花崗岩群像㉞）（右）

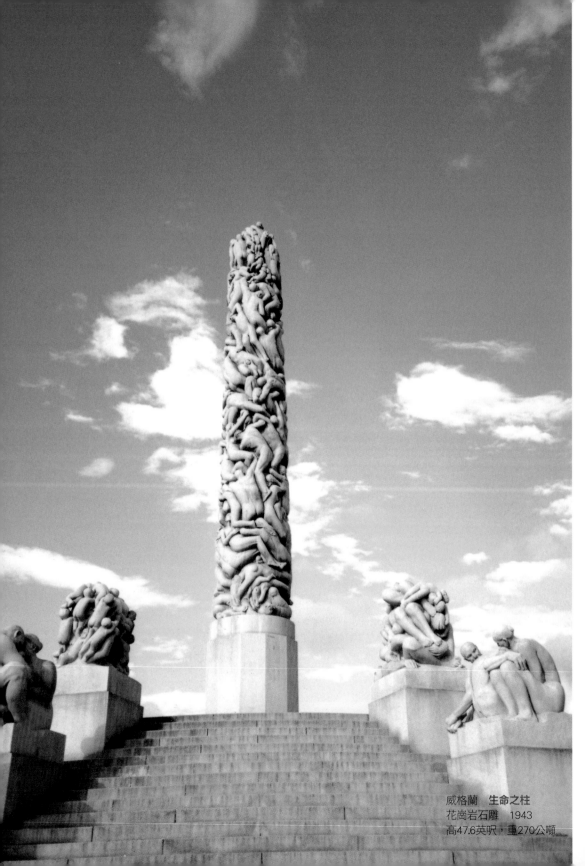

威格蘭　生命之柱
花崗岩石雕　1943
高47.6英呎，重270公噸

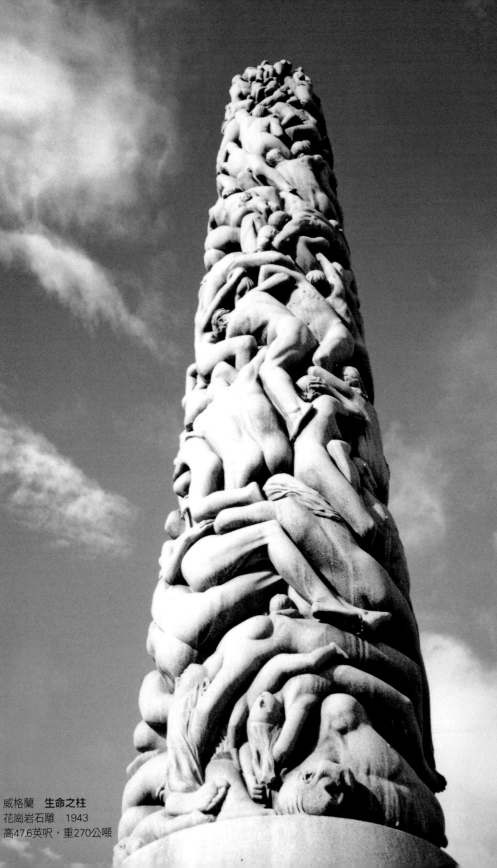

威格蘭　**生命之柱**
花崗岩石雕　1943
高47.6英呎，重270公噸

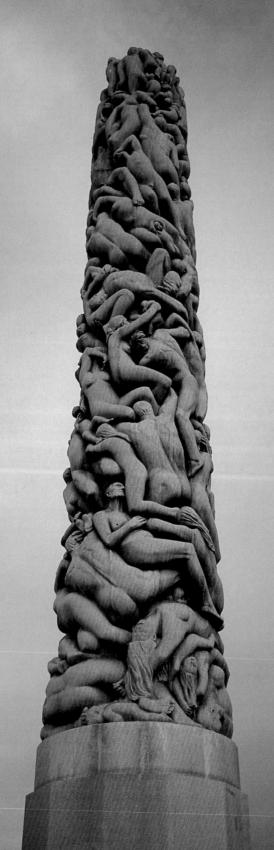

威格蘭　**生命之柱**
花崗岩石雕　1943
高47.6英呎，重270公噸

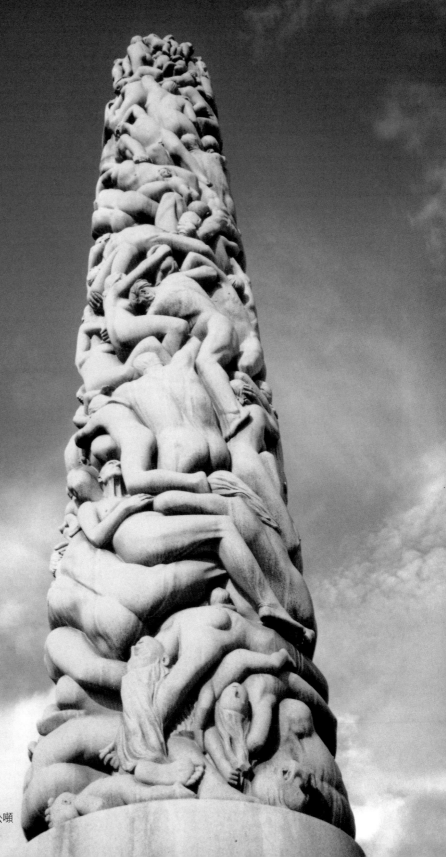

威格蘭　**生命之柱**
花崗岩石雕　1943
高47.6英呎，重270公噸

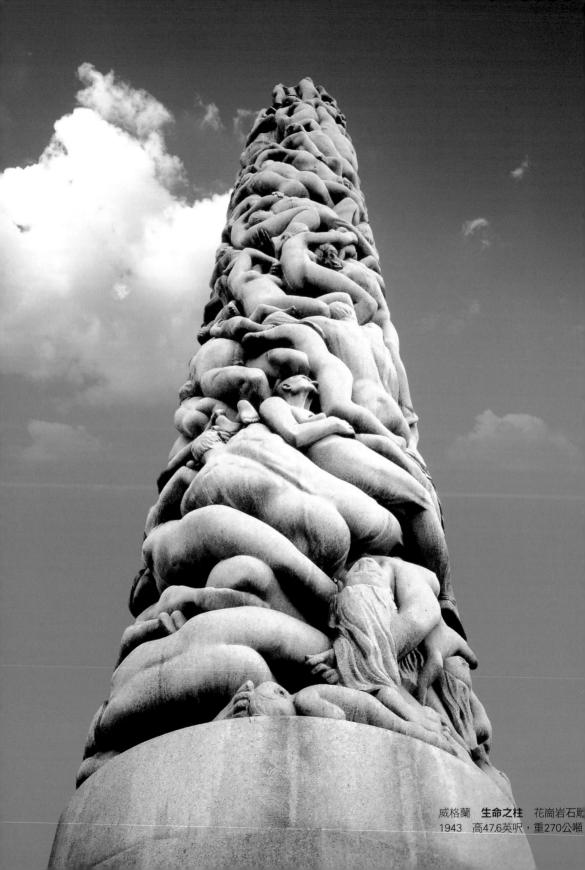

威格蘭　**生命之柱**　花崗岩石雕
1943　高47.6英呎，重270公噸

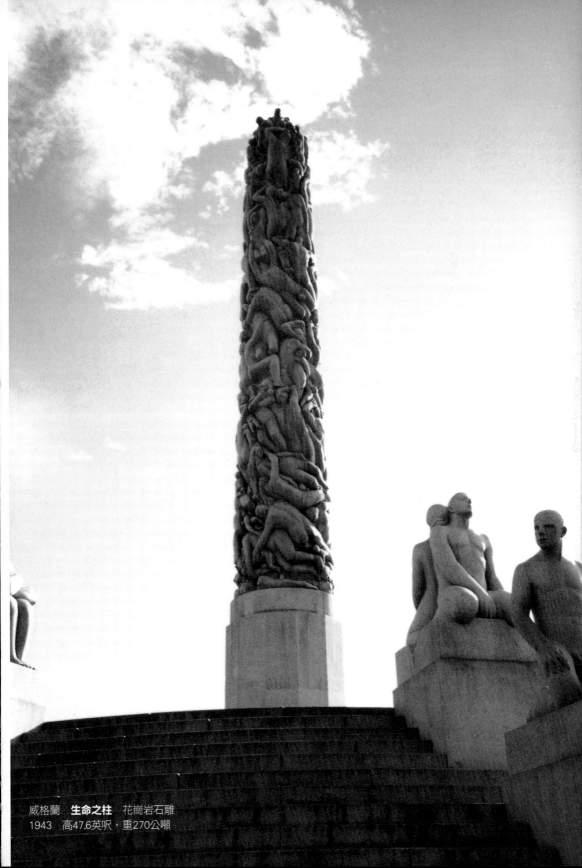

威格蘭　**生命之柱**　花崗岩石雕
1943　高47.6英呎，重270公噸

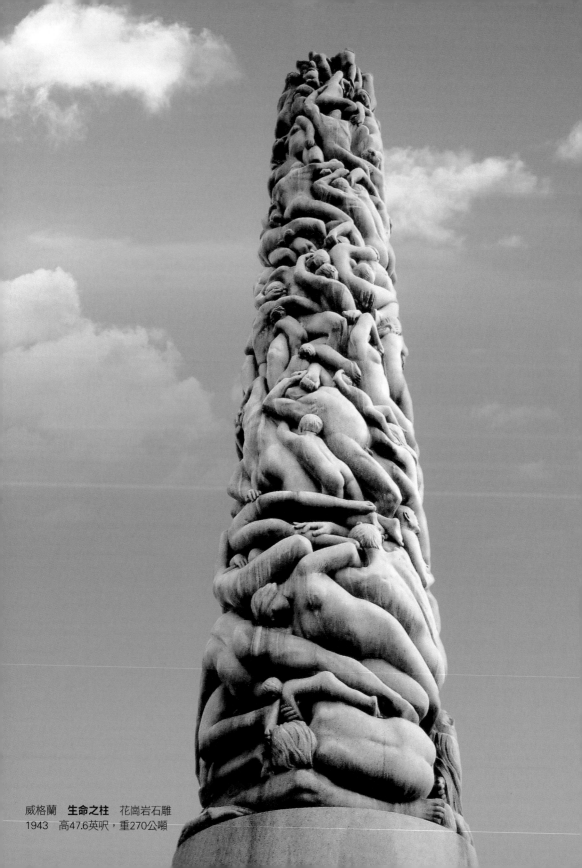

威格蘭　**生命之柱**　花崗岩石雕
1943　高47.6英呎，重270公噸

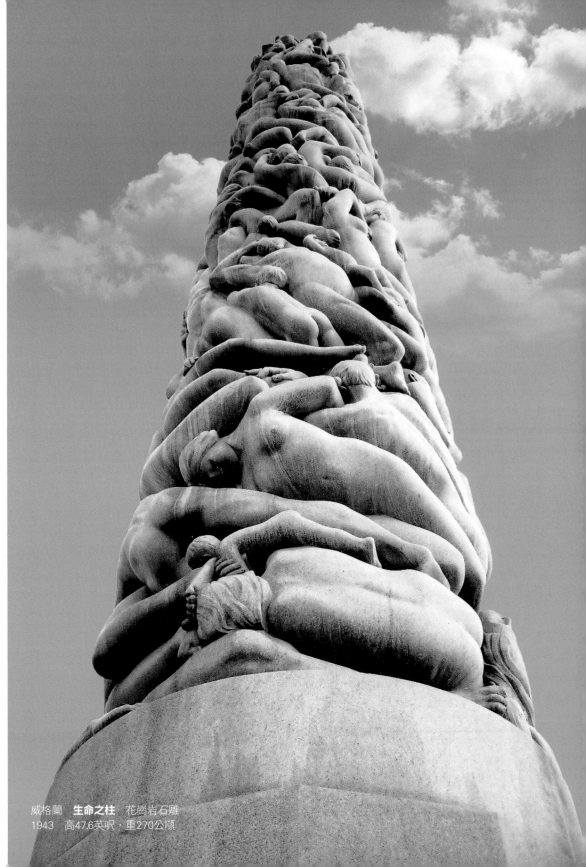

威格蘭　**生命之柱**　花崗岩石雕
1943　高47.6英呎，重270公噸

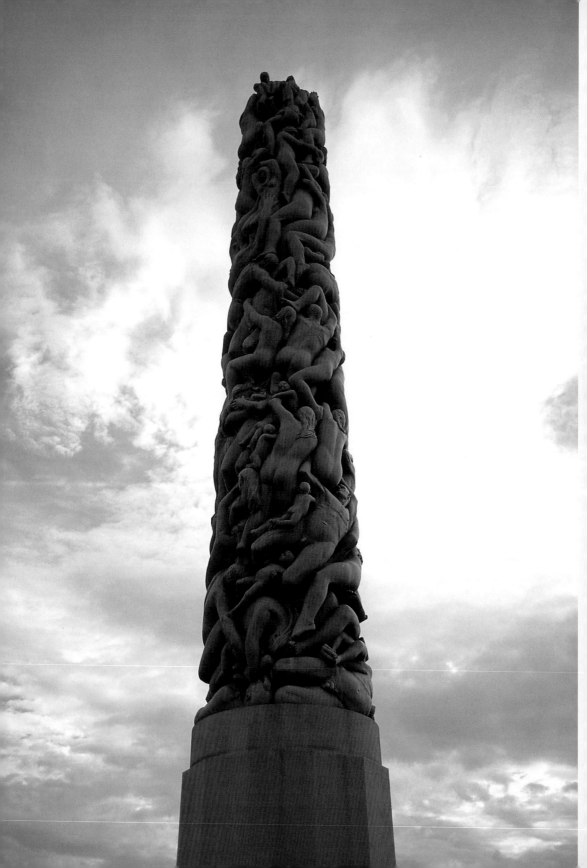

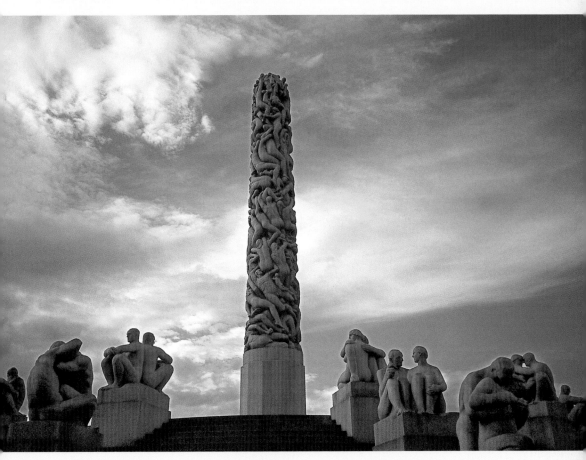

威格蘭　**生命之柱**　花崗岩石雕　1943　高47.6英呎，重270公噸（左頁圖、右頁圖）

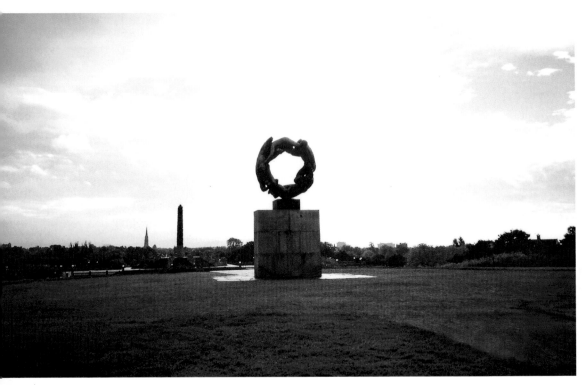

中軸線上的〈**生命之輪**〉 青銅雕刻 1933-1934年

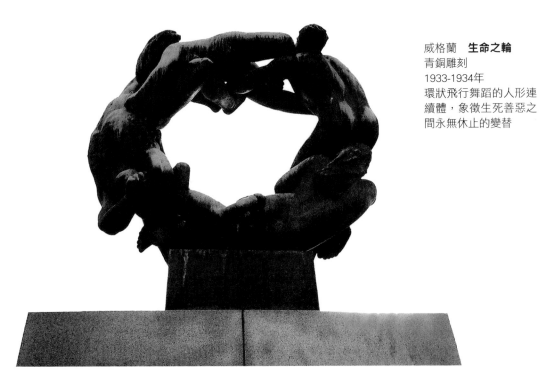

威格蘭 **生命之輪**
青銅雕刻
1933-1934年
環狀飛行舞蹈的人形連
續體，象徵生死善惡之
間永無休止的變替

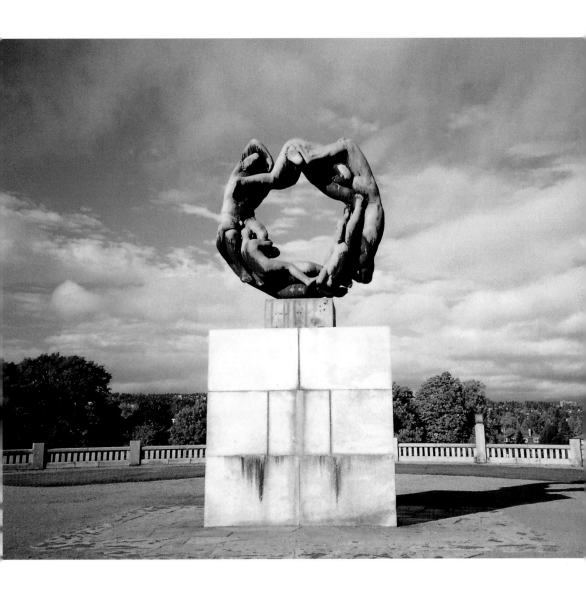

威格蘭　**生命之輪**
青銅雕刻
1933-1934年

　　這座公園中軸線的最末端是「生命之輪」（1933-1934年作）。由4個成人與3個孩童雕像連結成輪狀，中央則是空的。這座雕塑的直徑為3公尺。它安放在一個較低的金字塔造型的台座上，可以清楚看出群像如迴轉般的律動。其設計概念與噴水池的雕塑、花崗岩群像等是一貫的，均表達了人生的輪迴。但此處則全部集中在一件雕塑中，以輪轉的型式更加強了人類間相互依存的關係。

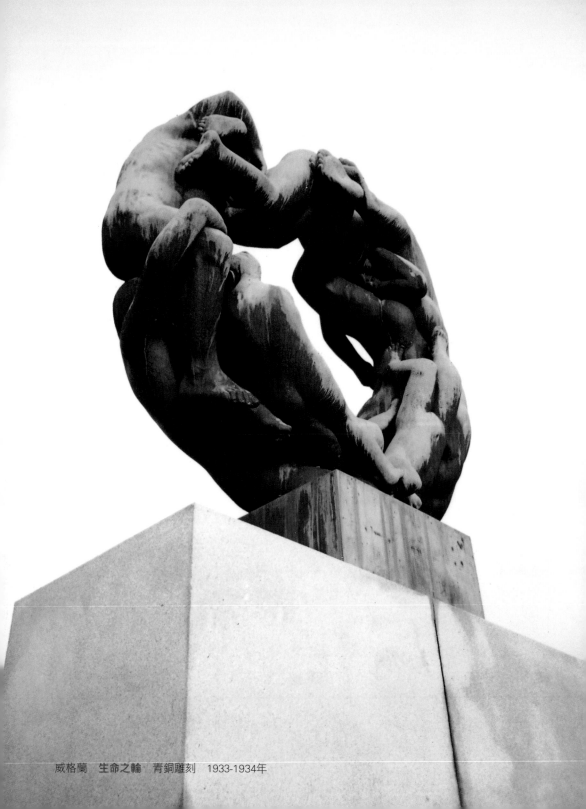

威格蘭　生命之輪　青銅雕刻　1933-1934年

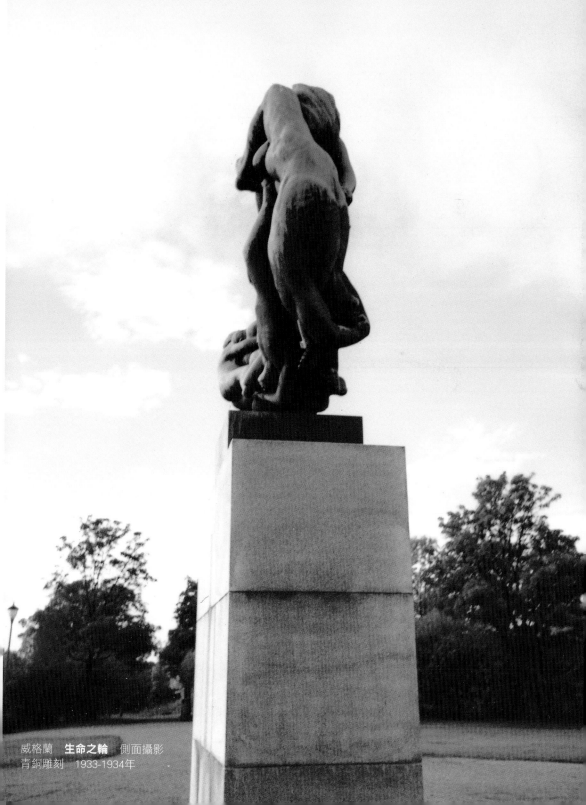

威格蘭　**生命之輪**　側面攝影
青銅雕刻　1933-1934年

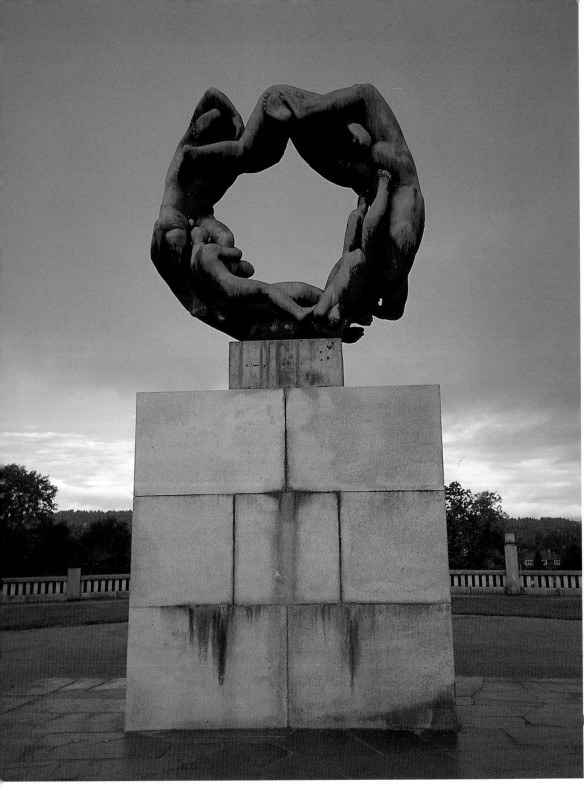

威格蘭　**生命之輪**　青銅雕刻　1933-1934年

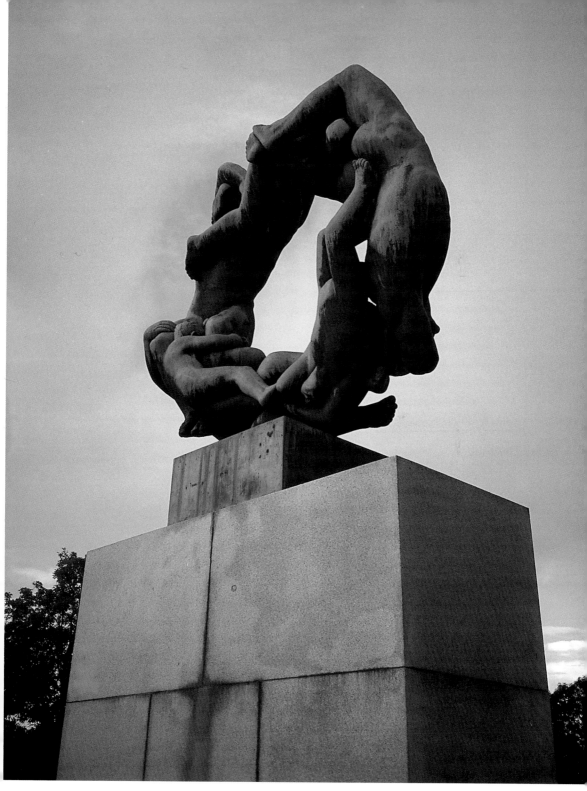

威格蘭　**生命之輪**　青銅雕刻　1933-1934年

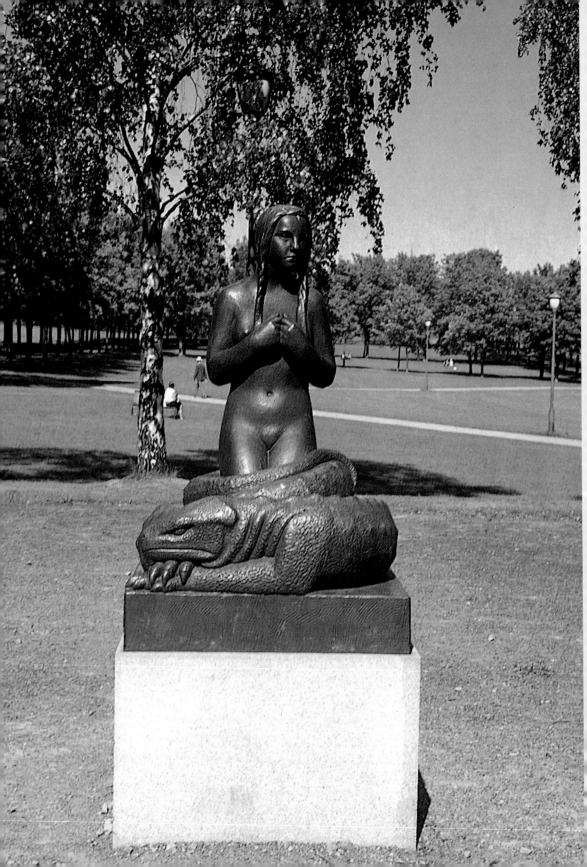

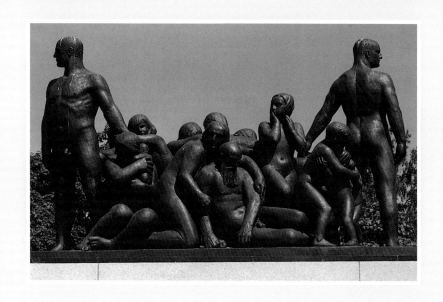

中軸線之外的雕塑

公園的第二軸線與噴水池所在的中軸線相交，這條路的北端有較低的三角形台地，在4公尺高的壁面上裝飾著青銅群像〈一族〉（1934-1936年作）。除了〈生命之柱〉外，這個群像是威格蘭最大的雕刻作品，由21個人像組成。由於資金不足，因此到1985年為止只在威格蘭美術館留下石膏模型而已，後來由於IBM的贊助才得以用青銅鑄造，1988年按博物館的原計畫建於公園內。

這些雕像是以小群像作配置，但全部都有著代表照顧、保護的主題。例如一個母親照顧幾個孩子；較大的孩子呵護幾個幼童；老年人相互依持。有一組是兩個男人分站兩端，似是防止人們遭遇暴力威脅而挺拔的守護。威格蘭藉此表現男性為保衛民族血脈的最深的本能，其用意是容易判別的。

從噴水池開始登上兩段平台後，有其呈垂直的道路兩端，分別有青銅群像。北端的群像是有位少女跪著，巨蜥盤據在她周圍（1938年作）。南端的群像則是少年和少女在一個水井上相互扶持（1939年作）。

這座威格蘭雕塑公園曾引發許多不同的批評。反對者多以學術上嚴謹的設計法則來評論，尤其是橋和〈生命之柱〉周圍的樓

威格蘭　**一族**
1934-1936年
青銅雕塑（上圖）

威格蘭　**少女與巨蜥**
1938年　青銅雕塑
（左頁圖）

135

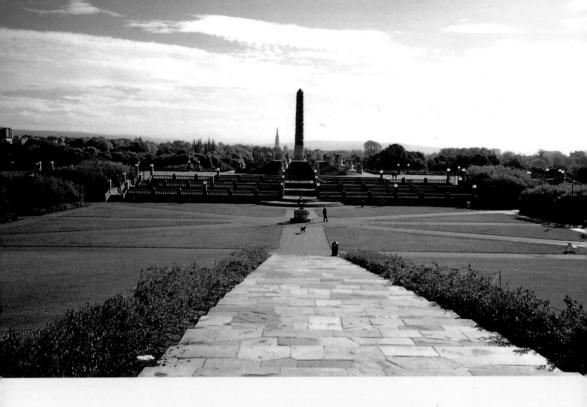

梯上，各個雕像的距離過於接近。不過威格蘭的目的是要透過整體作品的表現，把幼年到老年，以及人生輪迴的概念賦予一個條理的對話。他將雕塑作品分成幾個大的區塊，才能更理想的達成這個目的。參觀者來到這公園時，一邊散步一邊看到個別與各區塊的雕塑，自然會從個人的生活經驗來感受和對照，產生不同的共鳴。

這些雕像並無時代性，是世界共通共感的人性表現，因此全部都是裸體的人像。作品中很少有過於個性化的表現，偶爾可看到重複出現的姿勢和動作。由於主題很容易理解，因此被歸為寫實主義，但也具有象徵性、多義性。在形像表現上，也頗具自然主義和理想主義的特質。

從這些雕像所表現的內容來看，噴水池周圍的樹木群呈現了親密關係，還有些帶著浪漫意味；花崗岩群像則是以堅毅樸素呈現紀念碑式的嚴肅；而在橋上的雕像則充滿了活力。威格蘭以全盤囊括般的視點雕出人生百態，使這座威格蘭公園成為形象藝術領域中，無與倫比的偉大之作。

從威格蘭雕刻公園的後方，向前看威格蘭雕刻公園的中軸線景觀

威格蘭 **日晷** 金屬製作 底座有12星座石頭浮雕（右頁圖）

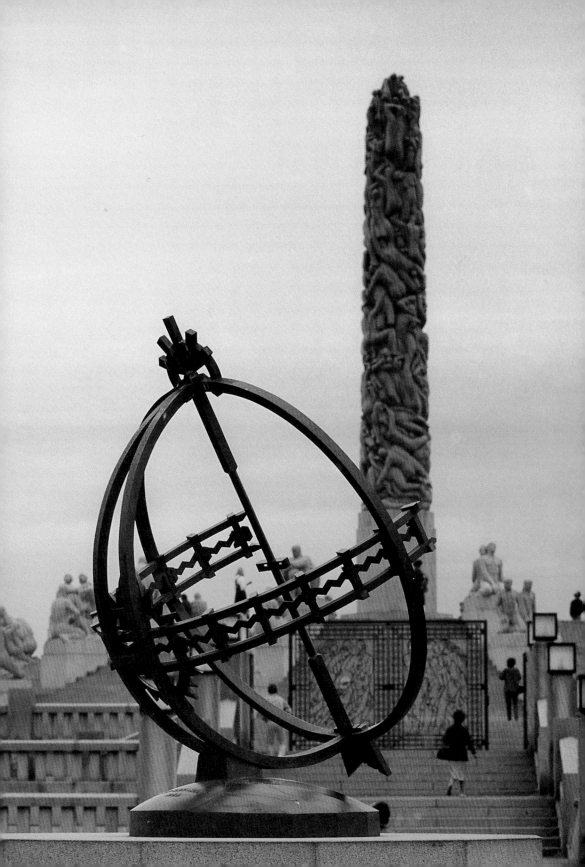

威格蘭與星座雕刻

　　對於未知命運的探索，無論是東方人或西方人，自古都有一套流傳至今的學問。近幾年來，西方的占星術在台灣大行其道，研究星座與命理、運勢的占卜，也普遍流行於大眾和傳播媒體之間。

　　占星術，在一般人的眼中，比起中國古老的紫微斗數，卜卦似乎要簡單易懂，這應該是與它分成十二個星座，而每個星座都有類似簡單的圖形有關。因為「圖象化」之後的物件，一旦進入視覺會使記憶加深，有助其傳播與認知，星座命理學藉由「圖象化」而無遠弗屆，恐怕也脫離不了這層關係。

　　記得在威尼斯著名的聖馬可廣場上，一棟建築物牆上高懸著一座古老的時鐘，十二個指針就是以十二星象圖的圖案來設計的，時辰與命運註定要結合在一起的。它，默默在窺視著人世間的一切。

　　挪威首都的奧斯陸，由威格蘭規畫的石雕公園中，也有一件以十二星座設計的雕刻，這件雕刻不同於園中所有的作品，是惟一不以人類為主題的創作，就立在整個大公園的主軸前段，十分醒目。

　　威格蘭雕刻公園如今已是挪威的國寶，佔地廣大，規畫完整，一年四季展現不同的風貌，且氣勢非凡，有北歐人粗獷豪邁的特色。這座雕刻公園以闡述人類的生、老、病、死為主題，所

威格蘭　星座浮雕
巨蟹座（左1）、
雙子座（左2）、
金牛座（中）、
牡羊座（右）（右頁圖）

138

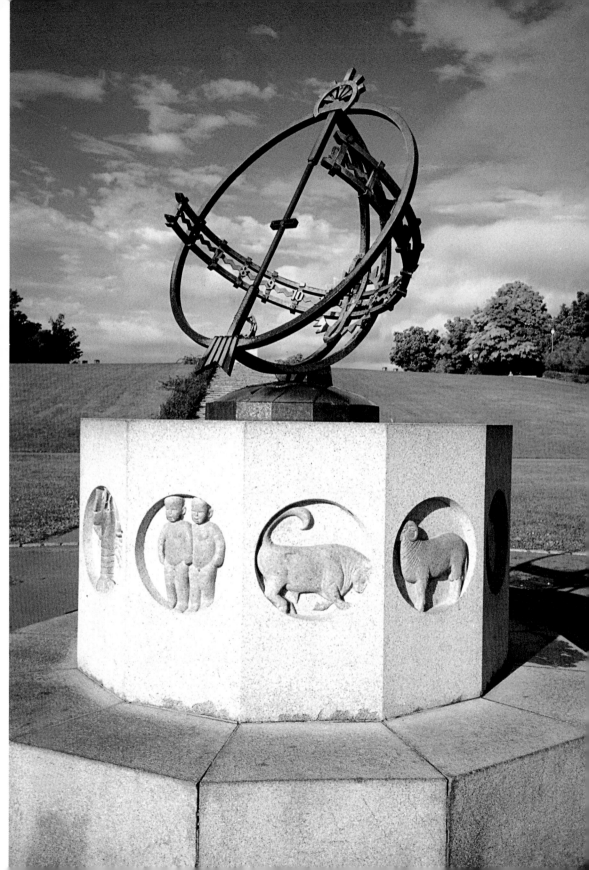

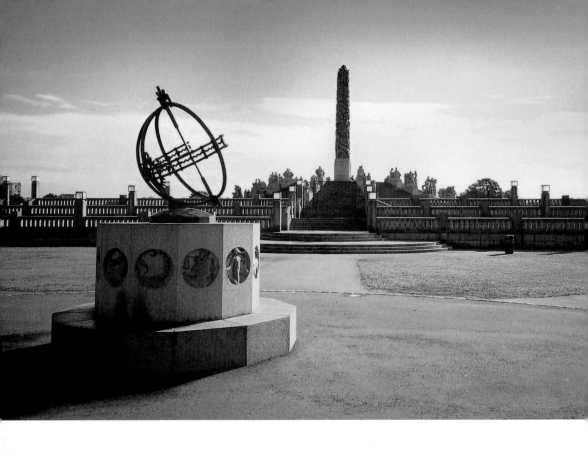

有作品表現得寫實又誠懇，無論從天真無邪的小孩到老態龍鍾的老者，這種人類共通的宿命，深深撼動著每一位身在其中的觀賞者。

　　為何威格蘭要把這件唯一的星座雕刻，安置在雕刻動線主軸的最後方？這似乎暗示出藝術家心靈之中，隱隱覺得天生的命定將要主宰每個人未來的一生。十二星座雕刻用淺浮雕的方式表現，排列在基座的外圍，用圓形規範著，依次為水瓶座、雙魚座、牡羊座、金牛座、巨蟹座、獅子座、處女座、天秤座、天蠍座、射手座、魔羯座（山羊座）。

　　豐腴、平實、壯碩、有力，是藝術家威格蘭創作的特色，即使在這件簡單的十二星座上也表現得不例外。我很輕易找出每一個圖形代表哪一種星座，只有巨蟹座在威格蘭的雕刻刀下，變成一隻肥龍蝦，安置在圓圓的餐盤之中，不禁令人食指大動，不知北歐人是否蝦、蟹不分呢？

威格蘭　**日晷**
金屬製作　底座有12星座
石頭浮雕（上圖）

威格蘭　星座浮雕
獅子座（左1）、
巨蟹座（左2）、
雙子座（中）、
金牛座（右）（右頁圖）

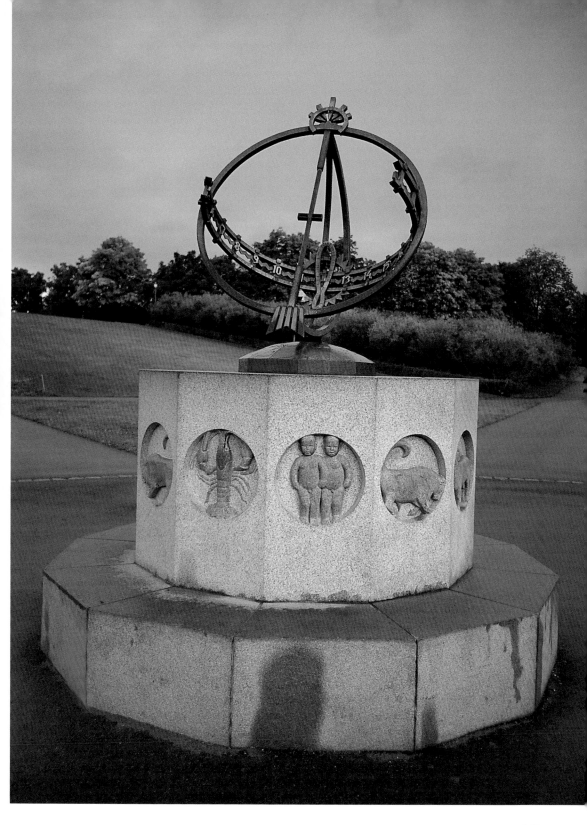

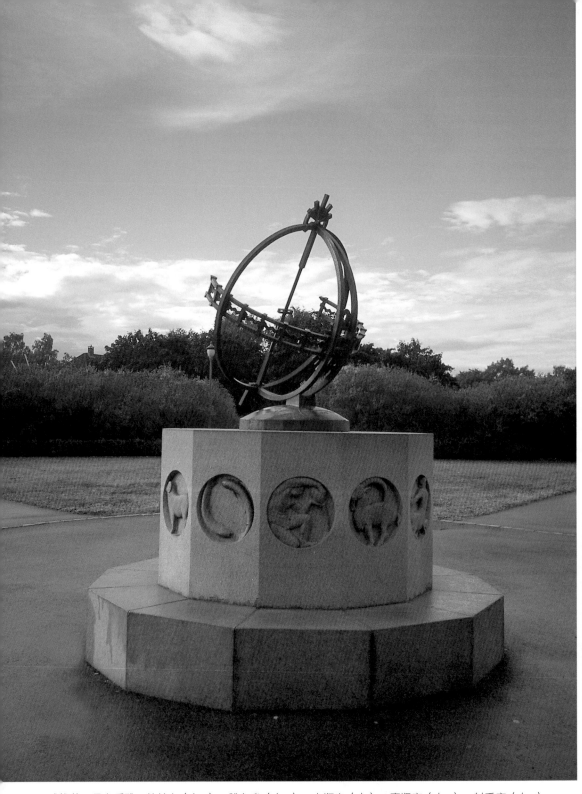

威格蘭　星座浮雕　牡羊座（左1）、雙魚座（左2）、水瓶座（中）、魔羯座（右2）、射手座（右1）

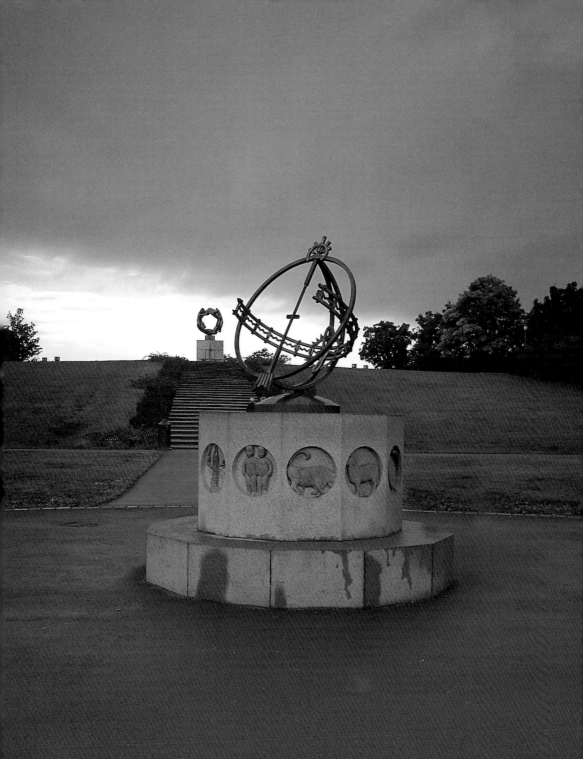

威格蘭　星座浮雕
巨蟹座（左1）、雙子座（左2）、
金牛座（中）、牡羊座（右2）、
雙魚座（右1）

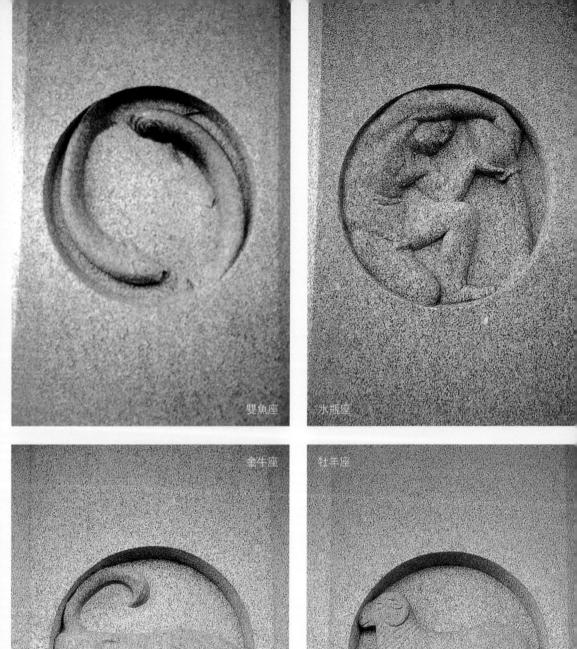

雙魚座　水瓶座

金牛座　牡羊座

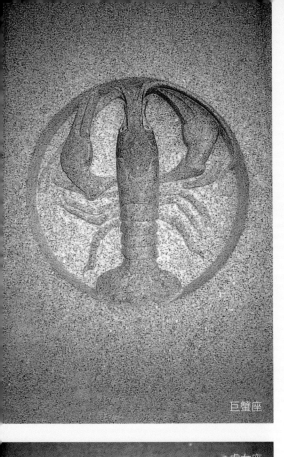

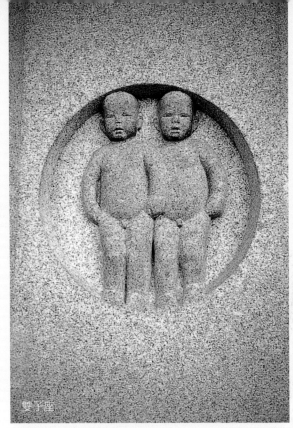

巨蟹座　雙子座

處女座　獅子座

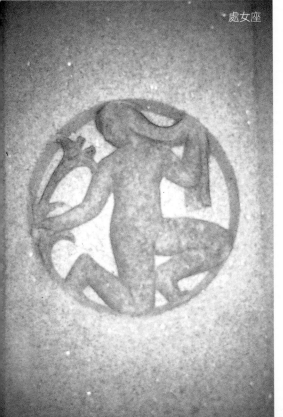

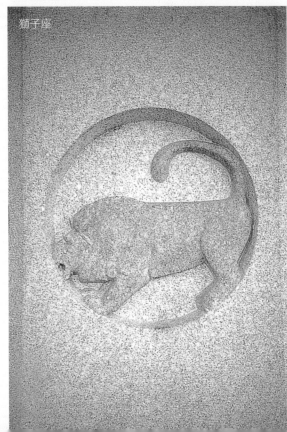

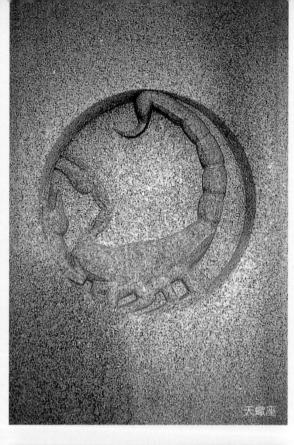

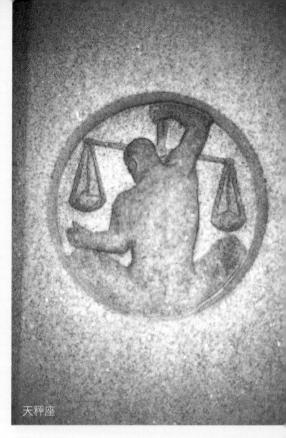

天蠍座　　　　　　天秤座

魔羯座　　　　　　射手座

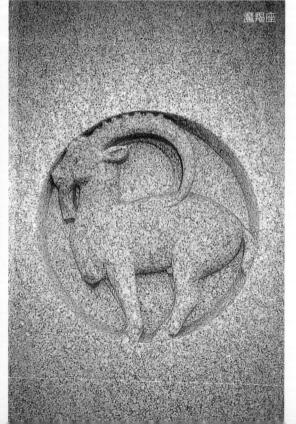

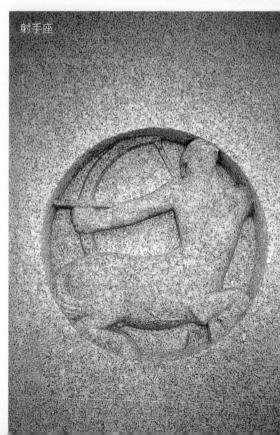

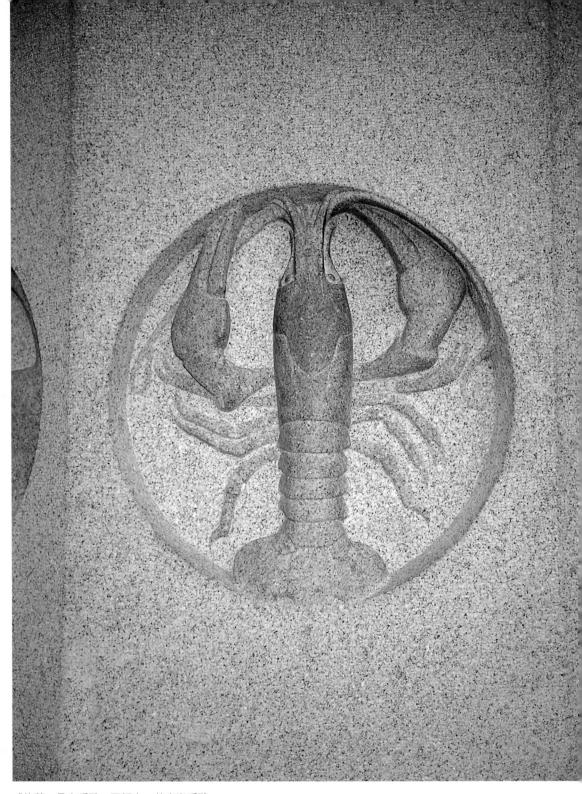

威格蘭　星座浮雕　巨蟹座　花崗岩浮雕

威格蘭　星座浮雕　處女座

威格蘭　星座浮雕　天秤座（左）、處女座（中）、獅子座（右）

威格蘭　星座浮雕　射手座　花崗岩浮雕

威格蘭　星座浮雕　水瓶座　花崗岩浮雕

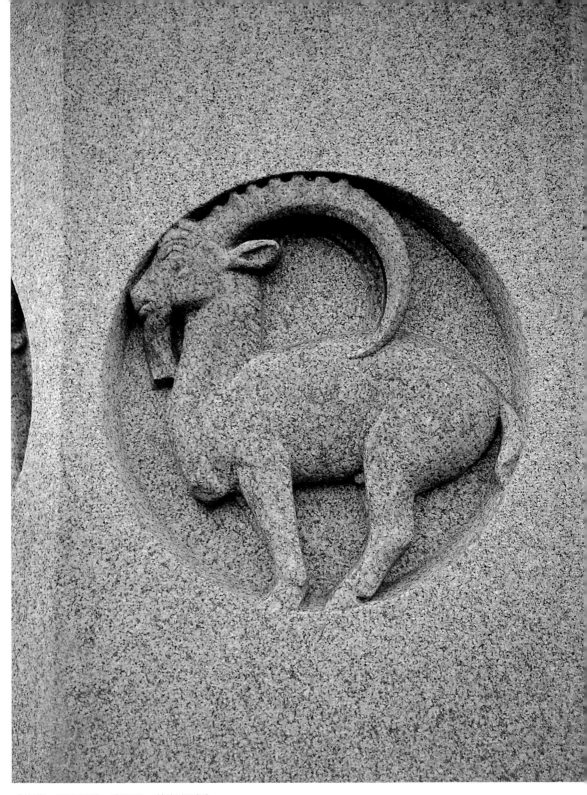

威格蘭　星座浮雕　魔羯座　花崗岩浮雕

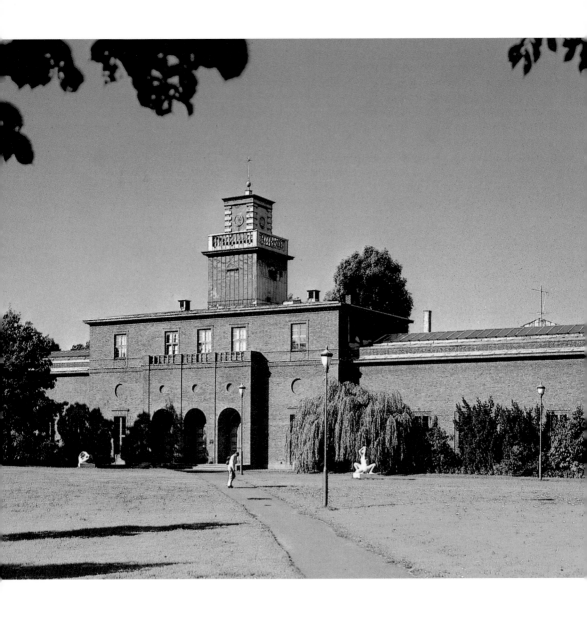

威格蘭美術館

　　從雕塑公園步行5分鐘，即可看到這座美術館。這是威格蘭當年的工作室兼住所，由於是奧斯陸市政府為他建造的，因此這位雕塑家回報的方式就是將他所有的作品均捐給市政府。這種情形在藝術歷史上倒是史無前例。威格蘭於1924年搬進這片廣達1英畝的新建築裡，東翼的最上層即是他的住處。威格蘭一直在此居

威格蘭美術館外觀
此地原為威格蘭居住及工作的地方，去世後改為紀念威格蘭的美術館，1947年開始對外開放

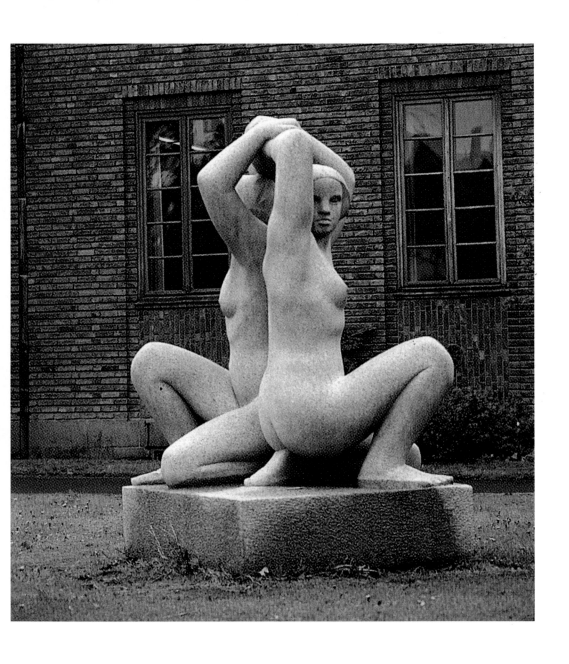

威格蘭美術館前方草地
上陳列的威格蘭雕刻作
品〈二少女〉石雕

住、工作，直到他1943年去世。美術館裡收藏了約1,600件雕像、
12,000件素描、420件木雕作品。1947年開始向大眾開放參觀。展
示作品包括威格蘭早期的作品、肖像、紀念碑，以及數百件石膏
模型。人們來此參觀時，將可體會這位藝術家的成長與發展，也
可從他的作品中了解到他豐沛的創作活力與寬闊的心靈與視野。

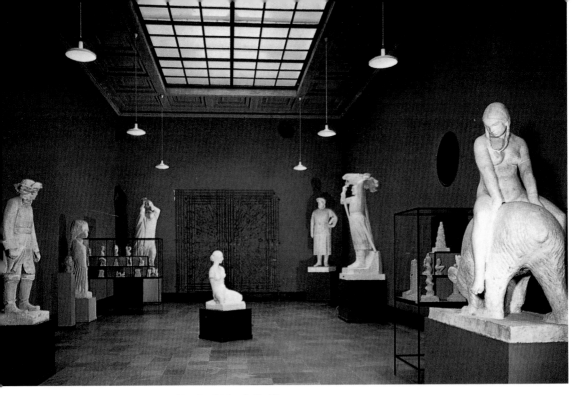

威格蘭美術館內陳列的威格蘭早期雕刻石膏模型作品

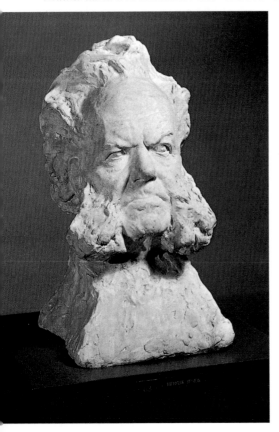

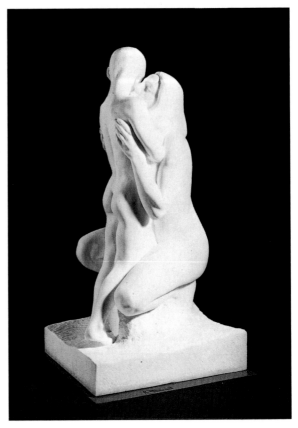

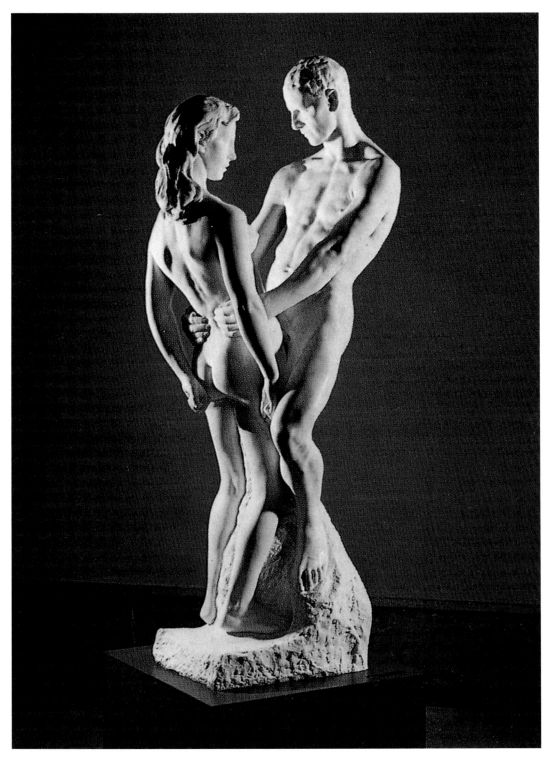

威格蘭美術館內陳列的威格蘭雕刻作品〈**男與女**〉

威格蘭早期石膏模型作品〈**人像**〉（左頁下左圖）、威格蘭雕刻作品〈**母與子**〉石膏模型（左頁下右圖）　155

威格蘭年譜

<table>
<tr><td>1869</td><td>古斯塔夫・威格蘭（Adolf Gustaf Vigeland），出生於挪威南海岸的農村曼達（Mandal），他的先祖都在此鄉村的谷地從事農耕，他的父親是一位專業木匠，也是一位虔誠的新教徒。</td></tr>
<tr><td>1884</td><td>15歲。父親帶他到奧斯陸，跟隨一位木雕家學習雕刻。威格蘭喜愛閱讀戲劇力強大的希臘悲劇與神話文學，也熟讀聖經。</td></tr>
<tr><td>1886</td><td>17歲。父親去世，威格蘭回到家鄉曼達負擔家中農事，鍛鍊出日後成為雕塑家所俱備的體力、耐力與修養。閱讀荷馬史詩、美術書籍，研究解剖學與古典雕刻家托瓦爾森的雕刻。</td></tr>
<tr><td>1888</td><td>19歲。再度離開家鄉到奧斯陸認識雕刻家波格斯連，他很欣賞威格蘭的素描作品，讓他進入自己的工作室，並資助其生活。</td></tr>
<tr><td>1889</td><td>20歲。以雕刻作品參展挪威全國美術展。到短期設計學校進修肖像雕塑與小型雕刻作品受到收藏家青睞。</td></tr>
<tr><td>1891</td><td>22歲。獲獎學金，赴哥本哈根進入丹麥藝術家威漢・畢森的工作室。</td></tr>
<tr><td>1893</td><td>24歲。前往巴黎，造訪法國雕刻家奧古斯都・羅丹的工作室。羅丹的雕塑作品〈地獄之門〉給他很大的刺激與影響。</td></tr>
</table>

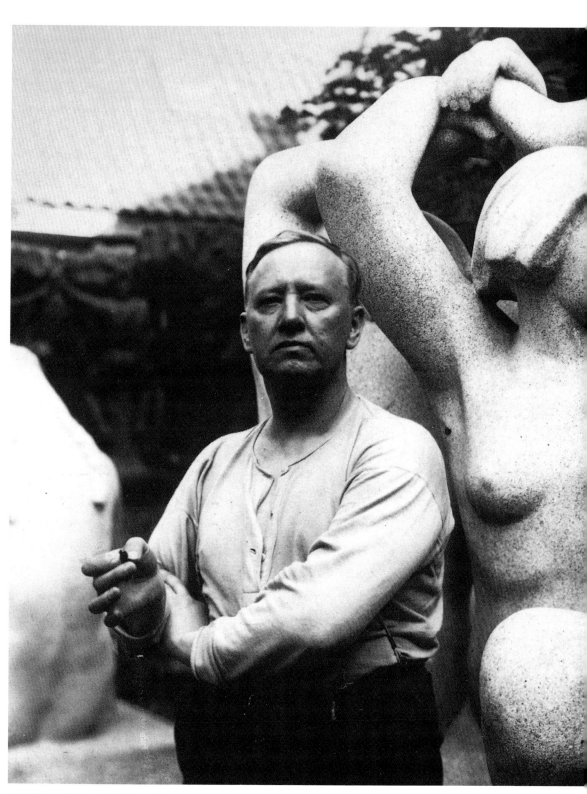

威格蘭站在他的石雕人體作品前　1931年攝影

1895	26歲。前往柏林與義大利的翡冷翠，目睹文藝復興藝術大師米開朗基羅的雕刻，熱血沸騰的威格蘭在日記裡寫道：「遊歷歐洲的每一天，我都發現做為雕塑藝術家的嚴格自律是多麼重要！」翡冷翠之旅，對他的藝術創作有很大的影響。
1897	28歲。為了維持生活費用，接受特隆赫姆市一座中世紀古教堂的委託，進行教堂修復工作，教堂高塔的聖歌隊和怪物的雕像主題，影響了他後來的創作。
1899	30歲。開始為知名人士製作雕像。
1900	31歲。回到挪威，構思採取紀念碑的藝術形式進行雕刻創作。向奧斯陸市政府提出製作〈噴泉〉大型雕刻群像的構想，計畫放置於皇宮廣場。之後隨著威格蘭構想的不斷修正，最終定案是設置於福洛格納公園（Frogner Plass）內。威格蘭製作由六位男子支撐盤子形狀的盛水容器，作為噴泉雕塑的雛型，向奧斯陸市政府提出計畫。
1906	37歲。提出設計一個更大的噴水池構想，由於最初計畫被市政府否決，他將新計畫以五分之一比例模型向民眾公開。噴泉中央由六個巨人撐起水盤噴泉，池外圍是二十叢樹與人像組合成的青銅雕塑，池底座壁面還有一系列浮雕圖像。公開展出時引起熱烈回響。
1907	38歲。噴水池計畫決定設在挪威國會議事堂前面。威格蘭又擴大在噴水池旁再加一系花崗岩群像。並於1916年公布新計畫，市議會給予支持，但因原定場所過於狹小，威格蘭又再提出修改計畫。
1921	52歲。威格蘭進入福洛格納的新工作室，再度修改噴水池計畫，添加「生命之柱」雕刻。
1922	53歲。奧斯陸市議會，向威格蘭提出重擬將所有雕塑群與福洛格納公園配置的構想，威格蘭提出新計畫，經過兩年討論後，於1924年獲得認可。威格蘭於1924年搬進公園旁的工作室。

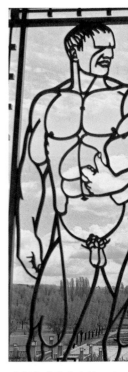

威格蘭「**生命之柱**」高地入口鍛鐵雕塑門一景　三個男

「**生命之柱**」高地下方圓形周圍地面鋪設太陽放射狀石板地面

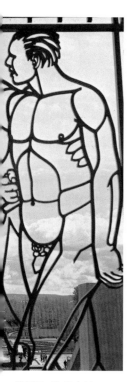

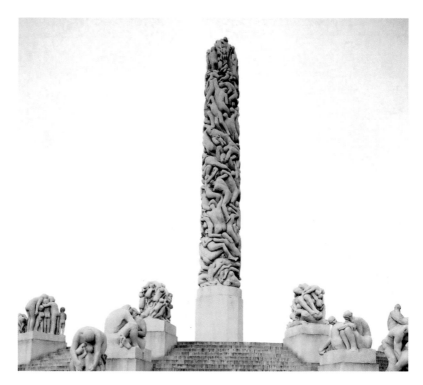

威格蘭　**生命之柱**
花崗岩石雕刻
1915-1943年（右圖）

1928	59歲。威格蘭提出公園正門面向教堂街，獲得市議會通過。
1930	61歲。威格蘭完成〈生命之橋〉，長100公尺，寬15公尺，橋身兩旁豎立五十八座男女老少的青銅像，各種動態姿勢的人體。
1931	62歲。擴大噴水池西側的土地，威格蘭持續為這座公園製作新的雕刻。直到晚年，完成了〈生命樹〉、〈生命之柱〉、〈生命之輪〉等。
1943	74歲。病逝。威格蘭從1924年至1943年生命中的最後二十年，都在他的工作室生活與創作，他的重要巨作「生命之柱」就在他去世之前完成。他過世後總共捐給奧斯陸政府一千六百件雕塑、一萬兩千件作品草圖、四百二十件木雕。他生前的工作室成為威格蘭博物館，連同福洛格納威格蘭雕刻公園，從1947年之後，開放給全世界的人免費參觀。

國家圖書館出版品預行編目資料

威格蘭 = Gustaf Vigeland / 朱燕翔撰文. --
　初版. -- 臺北市：藝術家, 2010.06
　　面；公分 --（世界名畫家全集）

ISBN 978-986-6565-91-5 （平裝）

1. 威格蘭（Vigeland, Gustaf）2. 藝術評論
3. 雕塑家 4. 傳記 5. 挪威

930.99474　　　　　　　　　　99010902

世界名畫家全集

威格蘭 Gustaf Vigeland

何政廣 / 主編　　朱燕翔等 / 撰文

發行人　何政廣
主編　　何政廣
編輯　　王庭玫、謝汝萱
美編　　王孝媺
出版者　藝術家出版社
　　　　台北市重慶南路一段147號6樓
　　　　TEL：（02）2371-9692～3
　　　　FAX：（02）2331-7096
　　　　郵政劃撥：01044798 藝術家雜誌社帳戶

總經銷　時報文化出版企業股份有限公司
　　　　台北縣中和市連城路134巷16號
　　　　TEL：（02）2306-6842
南部區域代理　台南市西門路一段223巷10弄26號
　　　　TEL：（06）261-7268
　　　　FAX：（06）263-7698
製版印刷　欣佑彩色製版印刷股份有限公司
初版　　2010年6月
定價　　新臺幣480元

ISBN　978-986-6565-91-5（平裝）